U0017475

追憶
淡忘中的音樂往昔
香港中文大學音樂系中國樂器收藏圖錄

Captured Memories of a Fading Musical Past

The Chinese Instrument Collection at the
Music Department of the Chinese University of Hong Kong

蔡燦煌 編

國家圖書館出版品預行編目資料

追憶淡忘中的音樂往昔：香港中文大學音
樂系中國樂器收藏圖錄／蔡燦煌編. --
初版. -- 臺北市：遠流, 2010.05
　　面；　公分.

　　ISBN 978-957-32-6655-6
　　1. 樂器圖鑑　　2. 中國
919　　　　　　　　　　　　　　99009206

追憶淡忘中的音樂往昔
香港中文大學音樂系中國樂器收藏圖錄

編者──蔡燦煌
編輯協力──高雅俐、郭欣欣
美術設計──形客創意

發行人──王榮文
出版發行──遠流出版事業股份有限公司
地址──臺北市南昌路二段81號6樓
電話──(02)23926899　傳真──(02)23926658
劃撥帳號──0189456-1

著作權顧問──蕭雄淋律師
法律顧問──董安丹律師

2010年5月30日 初版一刷
行政院新聞局局版臺業字第1295號
售價──新臺幣　400元
　　　──港幣　98元
如有缺頁或破損，請寄回更換
有著作權·侵害必究　Printed in Taiwan
ISBN 978-957-32-6655-6
遠流博識網：http://www.ylib.com　　　E-mail: ylib@ylib.com

策劃：香港中文大學音樂系中國音樂資料館

鳴謝： 　香港賽馬會慈善信託基金
The Hong Kong Jockey Club Charities Trust

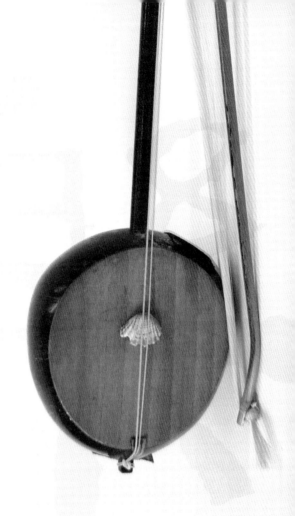

蔡燦煌 編

追憶
淡忘中的音樂往昔
香港中文大學音樂系中國樂器收藏圖錄

Captured Memories of a Fading Musical Past

The Chinese Instrument Collection at the
Music Department of the Chinese University of Hong Kong

出版人語

余少華

　　欣喜這本香港中文大學音樂系中國音樂資料館樂器收藏（以下稱中國音樂資料館館藏）圖錄出版！把這批無論在中國音樂或香港音樂上均極富收藏及研究價值的樂器公諸於世，是自余接任資料館以來的冀盼。香港中文大學音樂系為此曾舉行過兩次公開展覽（香港大會堂 1999；賽馬會博物館 2006），深得社會人士支持。一直以來由於資源缺乏及無長期展覽場地，中大師生及普羅大眾對這些香港音樂實體文化（tangible culture）無從認識，更遑論研究。本館自張世彬老師七十年代任館長所出版之目錄距今已四十多年，本館現今藏品之豐，已不是一本目錄可概括。自2005年得到香港賽馬會慈善信託基金的資助，我館在2009年出版了粵樂唱片目錄，而另一本中國器樂唱片目錄亦在2010年面世。這本由蔡燦煌教授主編的《追憶淡忘中的音樂往昔——香港中文大學音樂系中國樂器收藏圖錄》，亦是此目錄系列之一。

　　江山代有才人出，我系年輕學者蔡燦煌教授計劃，並悉心指導我系研究生及本科生對這些久為世人遺忘的樂器進行研究，使此書從一本靜態的資料變成活的研究成果，實令人欣慰！蔡教授更將人類學對物質文化研究的最新觀念注入書中，學習樂器及器樂的朋友或能得到一般樂器書所缺的文化及研究角度。作為音樂學者及消費者，只要讀到燦煌那深入淺出介紹國際學術界樂器學最新研究概況的

前言，我便毫不猶豫地去購買，更不用說那些彌足珍貴的樂器圖片了！

　　本樂器圖錄得以出版，有賴各界人士鼎力支持。於此，僅代表中國音樂資料館感謝香港賽馬會慈善信託基金慷慨資助。於蔡燦煌教授和各撰稿人的積極投入以及執行館長謝俊仁博士組織、聯繫、以至全書成功付梓，其中付出之汗水與辛勞，不勝感銘！更多謝臺灣遠流出版社承擔此書的印製及出版。本館樂器藏品，部份來自明德青年中心國樂隊，亦有張世彬老師個人收藏，不少購自本港當年唯一生產樂器的蔡福記樂器廠，更得力於行內熱心保育樂器的捐贈者與資料提供者。最後，若沒陳蕾士老師及韋慈朋老師對中國器樂與樂器的重視，前系主任陳永華教授及現任系主任麥嘉倫教授的全力支持，我館藏品定無今日之豐，此圖錄或亦無緣問世。於此再奉上深深敬意與謝意！

　　藉此書出版，盼能喚起讀者對中國樂器學的關注，讓中國樂器學於21世紀展開新的一頁！

目錄

出版人語 / 余少華 .. iv

追憶淡忘中的音樂往昔：前言 / 蔡燦煌 I

香港中文大學音樂系中國樂器收藏圖錄 23

 （一）吹管樂器 .. 25

 （二）拉絃樂器 .. 65

 （三）彈撥樂器 .. 93

 （四）打擊樂器 .. I45

香港中文大學音樂系中國樂器收藏相關之研究 I73

 百年滄桑：從香港中文大學音樂系「蔡福記」樂器的收
 藏看「蔡福記」樂器廠的經營變化 (I904-2009) / 李環 ... I74

 寄情於琴：香港中文大學音樂系收藏之李銳祖所贈揚琴
 及其文化意涵 / 郭欣欣 I88

 從香港中文大學中國音樂資料館的館藏看中國笛子的改
 革 / 陳子晉 .. 203

附錄：香港中文大學音樂系（暨中國音樂資料館）樂器收藏總
條目（不含西樂樂器） 2I3

中英文參考資料 .. 225

追憶淡忘中的音樂往昔：前言

蔡燦煌

樂器與樂器學[1]

　　樂器，作為音樂文化的重要組成部份之一，其本身總是無法脫離音樂演奏的主要功能，同時，也無法抹去其作為物質文化的產物。正是因為樂器反映其原本文化中的樂音觀及物質觀，因此，我們在以樂器為研究對象時，必須考量兼具聽覺與視覺的雙重評價和標準。特別是在近期樂器的相關討論或學術研究中，總是在這兩者間尋求一個最理想的平衡點。另一方面，在以往音樂學（musicology）研究的學術範疇裡，樂器向來是重要的探索對象之一，亦是我們了解樂音、社群、文化彼此間關係的重要途徑。無論談及中西音樂，對於樂器的變革與發展的探討總是伴隨著中西音樂學科史的發展。這類以樂器為主要探討對象，在西方音樂學或民族音樂學（ethnomusicology）領域被稱為樂器學（organology）。

　　從中文字面上去解釋，很容易明白樂器學是一種以科學的態度與方法研究樂器的學問。而其英文字串更可令我們明白其發展的源流，organology 是由字首 organ 和字根 -logy 所組成的字彙。依循牛津英文字典網路版（*Oxford*

[1] 以下兩段部份的內容以本人過去發表的論文（2006: 115-124）為基礎，加以補充及修改而成。

English Dictionary Online) 的解釋[2]：早期古希臘哲學家 Plato 在其著作 *Laws* 及 Aristotle 在其著作 *Politics* 中都以 organon 一詞泛指一般的工具或器具。而 Plato 在其 *Republic* 一書及其後的哲學家或作家們亦以此詞代表任何（或所有）的樂器或工具。在古典及教會的拉丁文中之用法，則特指「樂器」[3]。

-logy 來自古希臘文，有「說的意含」及「科學及部門名稱」等用法。字首與字根的結合，則成為音樂學中「一門以樂器為研究核心的學科」。而至1618年 Praetorius 更首先以「樂器學」一名稱來專指「有關樂器的科學」(the science of musical instruments)[4]。在牛津大學出版社的 *Oxford Music Online*（含學界常用的第二版 *New Grove Dictionary of Music and Musicians*）中，除了對早期樂器研究文獻及歷史發展做了全面地回顧外，也對於樂器學做了簡略的定義：此為一門致力於「研究樂器的歷史和社會功能、設計、建制和演奏彼此間關係」的學科；而形成此一學科的主要原因及其歷史背景，是19世紀歐洲及美國因殖民與傳教所帶回大量非西歐樂器，在博物館收藏及展示所引發的問題與研究工作[5]。

[2] 牛津大學英文字典網路版：http://dictionary.oed.com/cgi/entry/50135086?query_type=word&queryword=-logy&first=1&max_to_show=10&sort_type=alpha&result_place=2&search_id=iACK-YrEsp9-3451&hilite=50135086；2005年8月31日。

[3] 但早期的古希臘文學家並未用 organon 來指管風琴類樂器。

[4] 牛津大學出版社的 *Oxford Music Online*：http://www.oxfordmusiconline.com.easyaccess1.lib.cuhk.edu.hk/subscriber/article/grove/music/20441?q=Organology&search=quick&source=omo_gmo&pos=1&_start=1#firsthit；2010年3月10日。

[5] 同上。

　　在海峽兩岸許多音樂院校的課表中，樂器學往往是必修或選修的科目之一。但是在一般情況下，這些課程實質內容更接近「樂器介紹」或「樂器發展史」，這和西方樂器學的涵蓋範疇和理解存在著很大的差異。以下，我將藉此機會首先針對此學科的內容與其方法在西方民族音樂學界的發展[6]，做一較完整的介紹[7]；而後，我將對樂器學研究的新視角、樂器學與中國音樂研究及中大中國音樂資料館中國樂器收藏等議題進行探討。

樂器學與民族音樂學

　　雖然樂器學在歷史音樂學和系統音樂學（systematic musicology）及聲學（acoustics）中也佔有相當重要的地位，但此學科和民族音樂學卻有著很深的歷史發展關係；而且，隨著民族音樂學在不同時期的發展，樂器學的討論也反映出不同的研究重心和分析方法。一般而言[8]，在比較音樂學（comparative musicology）及之前的時期，樂器的「本身」是主要研究的對象，而研究的中心問題則被放在「傳播」及「進化」的理論框架中加以探討。但自1950年代民族音樂學時期起，樂器也被放在不同的視角之下來檢驗，特別是將其置於原本文化脈絡下，加以考量與理解；

[6] 西方歷史音樂學（historical musicology）與樂器學的歷史發展過程更是相輔相成，由於此討論與本文及中國樂器研究的關係較遠，將不在此展開討論。

[7] 各個學者對樂器學於民族音樂學領域的發展介紹，有不同的切入點。我將以學科的發展史做為論述的主軸。

[8] 我們往往會將民族音樂學學科歷史分為三個時期：前學科（1885年以前之發展）、比較音樂學（1885年至1950年間之發展）及民族音樂學（1950年後之發展）。

樂器及其文化和社會間不同面向之關係，亦成為研究的重點，形式、材質、裝飾、功能及文化或社會象徵意涵等都是學者討論的範圍。以下，我將藉由民族音樂學前輩學者們的著作，簡單地回顧樂器學既有的理論和方法與目前的研究現況。對於樂器學研究的過去與近況的認識，將有助於我們進一步了解此學科的重要性及其未來發展的可能性。

若我們把自文藝復興時期以來早期的航海人員、探險家、殖民官及傳教士視為民族音樂學前學科時期的先驅，我們可以發現他們的寫作中存有大量樂器的描述內容，特別是透過對於樂器的文字描寫及繪圖摹本呈現他們對於他者的音樂文化的理解（請參考 Harrison 1973）。在影音器材尚未發明之前，早期對於樂器插畫和側寫及將這些樂器的「標本」攜帶回國，則成為再現非西歐音樂文化的重要方式；而這些早期有關樂器插畫、側寫與樂器實物本身，也成為今日撰述民族音樂學學科歷史不可或缺的重要材料。

比較音樂學時期，隨著工業革命後的帝國主義，及接踵而至更大規模的殖民及傳教，大量從異鄉被帶回西歐的錄音與樂器收藏，使得此時對於樂器的研究工作進入了一個新的巔峰時期。樂器及其所衍生出的相關問題則與博物館收藏、收藏行為、分類工作與文化再現（cultural representation）等題旨息息相關。同時，也因為諸多問題不在既有音樂學的討論範疇，因而使樂器學成為一門重要的子學科研究。

在眾多博物館與它們所擁有的樂器收藏當中，英國牛津大學（The University of Oxford）的 Pitt Rivers 人類學與考古學博物館，是很典型的例子之一。在 Pitt Rivers 博物館的收藏品中，樂器不僅佔有著很重的收藏份量及比

重，這批收藏品也在當時被視為是人類進化、遷徙過程的一個重要證據。這類博物館在當時由於收有大量來自不同文化的樂器收藏，而引發一項很實際的問題：西方樂器分類法無法對來自不同音樂文化的樂器進行系統化的分類。因此，如何整理這些樂器則成為首要課題，而樂器分類法的探討及修訂也成為樂器學中一個熱門的議題。許多比較音樂學學者都曾以所謂「科學」的角度進行樂器分類法的探討與研究，而其中 Erich von Hornbostel 及 Curt Sachs 在前人分類思想及研究探討的基礎上，發展出了目前多數博物館及學者採用的分類法（1992 [1914]）。隨著人類學研究典範的轉移，進而促使比較音樂學在50年代後期被以單一文化為研究重心的民族音樂學所取代。樂器的記錄、研究及收集成為學者們在從事田野工作時不得不面對的重要課題。

　　在目前所謂「民族音樂學的必讀教科書」中，大多會論及早期學者們對樂器學領域的見解與其和民族音樂學間的關係；其中美國民族音樂學家 Alan P. Merriam 曾在其重要著作 *The Anthropology of Music* 裡提到許多有關樂器對於社會的重要性及為何要研究樂器的原因。他同時提出民族音樂學家在研究的過程中必須對樂器進行以下記述：「形體丈量、外貌描述、記下音域或測音、主要的構成原理、材料的使用、裝飾的圖案、演奏的方法及技術（巧）、音樂的範疇、形成的音色、理論的音階、經濟中扮演的角色」。除此之外，Merriam 特別提醒我們注意人和樂器的關係：「樂器可能被視為富裕的物件，可能為個人所擁有，其個別的擁有權可能被認可，但樂器的實際使用卻被忽視」；他同時也提及樂器與文化區域間的可能相互影響：「樂器的分佈在傳播研究、文化史建構中佔有一席之

地；而且有時甚至可能透過樂器的研究來提議或進一步確立人類的遷徙」(1964: 45)。

強調樂器研究的重要性，似乎是早期民族音樂學家們不約而同的信念。如，Ki Mantle Hood 除了提出他個人研發的圖例式表述樂器分類法外，更認為樂器是其他音樂素材所無法取代的特殊研究材料 (1971: 123)[9]。Bruno Nettl 在他書中也特別把樂器 (及樂器學) 獨立一章加以討論，而其內容主要含括了樂器的象徵主義、分類法、博物館及目錄學 (1964)。英國民族音樂學家 John Blacking 則提出：「樂曲旋律走向可能因樂器本身構造或外形而受限」；他更進一步提醒我們「音樂演奏往往包含受到樂器表面結構影響下的規律性動作」(1992: 309)[10]。

而考古學及圖像學也在樂器學研究理論和方法上扮演著極為重要的角色 (Megaw 1981; Kuttner 1989; Olsen 1990; Falkenhausen 1993; Buckley 1998; Wade 1998)。例如在 *Hearing the Past: Essays in Historical Ethnomusicology and the Archaeology of Sound* 中不同的作者以樂器考古學 (及圖像學) 的方法與理論，探討音樂的物質及精神力量的表現、文化間交流的證據、音樂與性別、物理狀態等議題 (Buckley 1998: 9)；而 Bonnie C. Wade 則用樂器圖像學方法及文學的角度再現過去印度 Mughal 時期的音樂及樂器文化 (1998)。

[9] 他所提出的圖例式表述樂器分類法雖有其理想，但是很可惜地，由於大量相似的圖例反而不符合博物館實踐中所強調的實用性及記憶性，因此未能得到後人的支持及運用。

[10] 其實Blacking 已在他早期著作裡提出音樂的旋律和樂器構造間有很密切的關係 (1973)。

　　隨著民族音樂學的發展，更多不同的研究方法及視角也開始被運用在與樂器相關的研究上，而民族音樂學家也因而更致力深入探討音樂、器物、人類間的關係；如 Paul F. Berliner 的書中討論了非洲 *mbira* 在其音樂結構、樂器本身、及演奏間的關係及影響（1978: 1）。Kenneth J. DeWoskin 借用人類學家 Arjun Appadurai 在 *The Social Life of Things*（1986）一書中所提出的研究途徑，選擇中國古代樂器，探究它們本身可能所透露出的「聲音」，且試圖推論這些樂器在當時社會（階級）文化體系中所曾經扮演的角色（1998）。Margaret Kartomi 特別論及不同文化的樂器分類法，且從這些不同的樂器分類法出發，探討分類法及其文化本身邏輯間的關係。雖然在她的著作中未能清晰地區隔開樂器分類法與其實際使用上的問題，此著作卻影響了許多後來學者的觀點（1990）[11]。在 *Visions of Sound*（Diamond, Cronk, and Rosen 1994）一書中，作者們也再次強調樂器如何可以在音樂與其族群相互關係的探討上成為一項有效及必要的研究途徑。

　　近二十年來，雖然樂器學的研究開始運用其他學科中提出的新方法和觀念，但相較於過去，此學科在民族音樂學的主流討論中則有減少的趨勢。許多學者常引用 Merriam（1964: 32-35）音樂研究的模式（概念、行為及聲響）或是 Timothy Rice（1987）的改良模式（個人創作、社會維繫及歷史建構）進行音樂研究，卻很少提及這些研究模式在

[11] 樂器分類法曾在民族音樂學領域有一番熱烈地討論，而這些討論過程中主要有以下兩種不同論點：一為學者們理論性的探討，如 Hood（1971）；Kartomi（1990 & 2001）；DeVale（1990）；二為博物館相關館務人員在 Hornbostel-Sachs 樂器分類法上增訂的成果，如 Dournon（1992 & 2000）。

樂器研究上引用的可能性[12]；很有意思的是 Merriam 的研究模式仍是借用人類學家 Cornelius Osgood 對於物質文化與人類關係的研究理論。相對於早期的討論，近年來有關樂器理論與方法論的研究工作進展極為有限，即便是先前聲稱樂器研究極為重要的學者，如 Nettl (1983) 或 Blacking (1995) 等人較晚期的著作，也相對較少著眼於樂器學研究的討論。再者，發表於90年代 *Ethnomusicology* 期刊裡有關樂器的論著中也僅有兩篇，而關注的焦點則放在對樂器、表演、聲響及性別與權力彼此關係的探討 (Racy 1994; Dubleday 1999)。但近年來學界似乎重新注意到，樂器學研究新視角的可能性。

樂器學研究的新視角[13]

在今日學界，了解樂器學研究的新視角將有助於我們在探討與分析樂器及其音樂文化或歷史脈絡時，能更有效地掌握其特點。這些我所理解的新視角與過去的研究相較，最大的不同在於今日的關切點，更強調樂器及其音樂是如何在人與人之間、人與社群或國家、人與跨國社群或全球化的關係上扮演著舉足輕重的角色（而這類我所謂的「關係」則包涵著關係的形成、維繫與結束）。以下，將以近期民族音樂學者、人類學家及我個人的研究來呈現及佐證上述的關懷重點。

[12] 其原文為 Merriam 的 "concept, behaviour, and sound" 及 Rice 的 "individual creation and experience, social maintenance, and historical construction"。

[13] 對於此學科的新視角，學者間也有不同的看法。讀者若有意深入了解，可參考 Kevin Dawe (2001: 219-232) 及 Henry Johnson (2004: 7-38) 等人的著作。

　　【樂器的本身】－ 在著名人類學家 Arjun Appadurai 的 *The Social Life of Things: Commodities in Cultural Perspective*（1986）一書的影響下，樂器生命史開始受到關注，其探討的重點在於了解特定種類的樂器如何從生產、使用到博物館收藏等不同階段，被附加不同的意義。如本人曾受到 Appadurai 和其他學者提出之「事物社會生命史」視角的啟發，進而以漢傳佛教儀式中使用的樂器（佛教界人士稱為法器）為討論對象撰寫專文（2008），論證這些器物如何在不同階段被附予不同的名稱、功能及意義；並重新檢核學界早期對於音樂與儀式、神聖與世俗等觀點，進一步分析這些看似不同卻有著相互依存關係的概念。

　　【樂器與個人】－ 在 Janet Hoskins 的 *Biographical Objects: How Things Tell the Stories of People's Lives*（1998）一書中提出了（特定）物質文化與個人的生命史有著相互投射的作用，而圍繞在這些重要器物的故事，往往反映出更多和其擁有者自身的生命經驗和隱而不現的深層思想；對於訪查者（特別是民族音樂學家）而言，此一方法針對樂器所引導出受訪者真切的經歷或不易表述的觀點，更是難得且重要的研究途徑。本人以臺灣琴人張清治教授個人收藏之古琴為例，撰寫 "The Entangled Relationship between Life Stories and Musical Instruments"（2004）一文，也是在這個方法的啟發之下所書寫的具體例子。

　　另一個相關的討論是環繞音樂展演的議題；特別是深入探索樂器如何能有效地串聯或進一步意識到音樂本身以及其演奏者的性別、身體的認同，如 Deborah Wong 曾以北美的日本太鼓為例的專文 "Taiko and the Asian/American Body"（2000）。而樂器、音樂與感官（music and senses）的關係是我近期研究中非常感興趣的一項議題。在

2009年中美洲墨西哥市 (Mexico City) 舉行的第五十四屆民族音樂學會 (Society for Ethnomusicology) 的年會中，我和中大其他三位同事共同組成小組，對此議題開始了初步的探討[14]。我們對於中國的古琴及胡琴、法國的管風琴，以及多種土耳其的蘇非教派樂器的探討，揭示了樂器的材質、改革及被賦予的意涵，都深深地影響了我們對音樂的感官與認知，而不同文化所產生的各式樂器也呈現了各個族群對音樂 (及其伴隨的視覺) 美感的追求與認識。

　　【樂器與社群、國家】－樂器在原生文化 (無論是社群或國家) 的認同與詮釋一直是樂器學研究的主要焦點之一；但今日更多的學者開始強調同文化下的差異研究。其中，透過同樂器的各種型式、裝飾、表演實踐的比較，我們看到這個視角比樂曲本身更能突出流派認同 (與理解) 上的差異。如 Henry Johnson 對日本箏的研究 "The *Koto* and a Culture of Difference" (2004)，就是一個很好的例子。再者，近年來聯合國教科文組織發表的「無形 (或非物質) 文化遺產」 (UNESCO's Intangible Cultural Heritage) 也成為學者們關注的熱門焦點。其中一些和樂器有關而引發出與其社群、國家的探討，值得我們注意。雖然這一類的議題是在全球化的思考下孕育出的保護策略，但此策略對各國文化所產生的連鎖效應，遠大於對其他國家所產生的影響。例如本人在去年發表的 "'Tradition,' Internal Debates, and Future Directions" (2009) 一文，便是在「無形 (或非物質) 文化遺產」的概念下所引申的思考，特別是以樂器的物質層面為思索焦點，探討「傳統」與「時間」在古琴實

[14] 其他三位同事分別為 Michael McClellan, Yu Siu Wah 和 Victor Vicente。請參考大會網頁：http://www.indiana.edu/-semhome/2009/pdf/SEM_2009_Program.pdf；2010年1月20日。

踐中的概念，及其與「內部爭議」、「無形文化遺產」等
議題之間的關係。

　　此外，如 Chris Gosden 和 Frances Larson 共同寫作
的 *Knowing Things: Exploring the Collections at the Pitt
Rivers Museum 1884-1945*（2007），這類以器物在博物館中
的陳列、文化再現與其歷史關係的再探索，也有許多值得
我們借鑑的地方；這本樂器圖錄及其收錄的學生研究成果
(針對中國音樂資料館的樂器收藏為對象之相關研究) 也是
在這樣思考脈絡下進行的。

　　【樂器與跨國社群、全球化】– 樂器在歷史的發展過
程中，由於和不同文化的接觸，因而有了不同的理解和發
展；這種在多元文化衝擊下的不同實踐、認同和詮釋，可
追溯到早期因人類移居而產生的文化傳播。到了17、18世
紀的傳教活動與帝國主義 (殖民) 時期，對同樣事物 (或表
面上相同的事物) 不同理由的好惡，在東西社會中各自存在
著。然而，這種文化交流 (或衝突) 的現象經由19世紀末、
20世紀初的全球化影響，有了兩種不同的結果。一方面，
我們對於異文化下的事物的脈絡有了更深層且更有意義的
了解，但是，另一方面，也有許多人有意識地淡化原有文
化意涵，而強調個人的實用性與偏好。Timothy Brook 在
*Vermeer's Hat: The Seventeenth Century and the Dawn of the
Global World*（2007）一書中提醒我們，早在17世紀，經由貿
易而形成了牽動東西方社會彼此生活的無形網絡。而
Nicholas Thomas 則在他的著作 *Entangled Object:
Exchange, Material Culture and Colonialism in the Pacific*
（1991）中提出來自西方及非西方不同歷史觀點的共存性。
同樣地，在文化旅遊的衝擊之下，樂器不再僅是其音樂文
化下的代表物或生產品，它也成為今日旅遊商品不可缺乏

的要件之一。如北愛爾蘭學者 Fiona Magowan 在 "Playing with Meaning: Perspectives on Culture, Commodification and Contestation around the *Didjeridu*" (2005) 一文中，透過澳大利亞原住民的樂器 *Didjeridu* 展示了在全球化及旅遊文化影響下，樂器是如何一而再、再而三地被不同社群重新理解、認同及詮釋。

樂器學與中國音樂研究

樂器學之理論性探討，在中國音樂學者之間向來得到的關注並不太多，但是以樂器為主要的研究對象，在中國音樂學界卻佔有舉足輕重的地位。近一、二十年來西方樂器學理論及其方法的介紹或討論，也開始得到中國學者們的重視 (劉莎 2002a & 2002b)。

隨著近年西方民族音樂學的引介，我們可以見到部份學者致力將西方樂器學研究的範疇及方法介紹給華文學界。如在臺灣，鄭德淵 (1993) 曾把澳洲學者 Margaret Kartomi (1990) 對不同文化所擁有之不同樂器分類法的討論介紹給中文的讀者；無獨有偶地，上海的湯亞汀 (2000) 則參考了 Dournon (1992) "Organology" 一文，將文中重要的理念重新整理並加以介紹，而寫成〈西方民族音樂學之樂器學〉；除此之外，應有勤 (1994 & 1995) 則選擇翻譯日本《音樂大事典》中由學者杉田佳千與山口修共同執筆的詞條「樂器學」一文。

除了引介外國的研究成果，近五年來臺灣及上海也都舉行過樂器學相關的學術研討會。如2005年臺灣國家圖書館舉行「2005傳統樂器學術研討會」[15]，2006年上海音樂

[15] 會後曾出版論文集。

學院舉辦「『樂器學研究的挑戰與轉機』樂器學國際研討會」[16]。其他樂器學研究的專文，則有更多元化的趨勢，如，中國大陸開始有學者將樂器學研究觀點運用在古籍文獻中的樂器研究（劉莎2004a & 2004b）、或和樂器相關的原始傳說（高敏 2004）、或與樂器及其文化關係之探討（何麗麗 2009)[17]、或探索人體發聲與樂器研究之間的關係（應有勤 1996）。

　　由於缺乏音響實例的局限，以樂史為主導的中國音樂學界，文獻資料往往成為主要的撰寫依據。而近二、三十年來，以出土樂器實物為考查對象的音樂考古學開始得到重視，相關研究也不斷地完成。例如王子初的《中國音樂考古學》（2002）或《音樂考古》（2006）、李純一的《中國上古出土樂器綜論》（1996）和方建軍的《商周樂器文化結構與社會功能研究》（2006）。近年來逐漸獲得青睞的跨學科研究途徑，例如與藝術史學相關的樂器圖相學[18]、與物理學相關的樂器音響學或聲學[19]，以及人類學、社會學、民俗學[20]等學科影響，以樂器為主要論述焦點的研究，已漸漸成為中國音樂學界重要的研究課題之一。除了跨學科研究，早期學者（或民俗學家）所留下的大量資料，也有許多值得我們參考之處。雖然在今天的學術觀點之下，我們很難把一本本已完成的《中國民族民間文藝集成志書》（1988-2009）視為可靠的研究成果或有效的研究材料，但如果我

[16] 可自行參考黃婉（2006）、陳婷婷（2007）等人的報導。

[17] 本文從地域、代表、認同層面來探討樂器的文化因素。

[18] 如，吳釗《追尋逝去的音樂足跡：圖說中國音樂史》（1999）和張金石的〈樂器上的圖像和圖像中的樂器〉（2009）等。

[19] 如，莊元的〈當代中國音樂聲學研究述要〉（2005）。

[20] 如，劉桂騰的《滿族薩滿樂器研究》（1999）。

們能在這批廣大的資料中尋找些可用的部份，這將對我們的研究產生莫大的幫助 (Jones 2003)。例如，收錄在《集成》中的相關樂器，是一項值得我們「再研究」(restudy) 的學術課題。我們可以藉由新的樂器學視角、理論和方法，重新檢閱這批早期有關中國民間樂器的一手資料，再佐以現今的實地考查，也許我們將會有第二次重大的成果。

另一方面，近年針對某一特定樂器的深度探討及研究有著令人欣慰的成果。以我個人最熟悉的古琴研究為例，我們可以看到在大量以歷史發展為研究主軸的書籍與文章中，開始有學者提出新的歷史論點及新的分析視角或方法。

此外，博物館或個人收藏的重要歷代古琴，開始以特刊發行的《古琴圖鑑》與學者或同好們共享。這批以古琴為主的圖鑑資料，也衍生出更多新的研究成果，例如，鄭珉中先生主編的《故宮古琴》(2006)。此書收有北京故宮博物院所藏之古琴、觀賞琴、琴譜、琴箱、琴桌、琴囊、琴絃之珍貴精美相片及相關考查研究；而其中二十張古琴更附上了琴線圖與 CT 平掃圖 (X射線斷層成像圖)。雖然作者尚未進一步針對這批測繪圖做更多的討論，但這批資料對於無法親炙這些藏琴的學者、琴家及斲琴家們，則有著重要的研究價值。近年來以古琴為主題的學術研討會已多得不勝枚舉，而這些會議或多或少都對古琴的研究注入不同的關注角度；更有意思的是，當中有許多不是過去熟悉的學術舉辦單位，而是具官方色彩之地方政府及民間身份之琴社團體；所謂古琴學術發言權，不再完全掌握在學者手裡，這個發展很值得我們長期觀察。而這些會議另一個

重要的貢獻，是有助於我們在資料訊息的流通，特別是那些較少為人所知的博物院及個人古琴收藏。

中大中國音樂資料館中國樂器收藏

本樂器圖鑑的出版動機，也是本著這種資料共享的理念在。一方面，希望藉此把中國的樂器介紹給一般大眾（特別是香港的讀者），另一方面，更企盼這本書的準備過程，能收集、整理、記錄、歸納中大這一批樂器背後可能蘊藏的歷史及故事。對中國音樂及中樂在香港發展有興趣的讀者，又該如何來看待這批香港中文大學音樂系由70年代至今所收藏的樂器？我們又應該如何藉此來一窺這批收藏所反映出的音樂文化呢？

正如同其他人類文明的各種物質文化一樣，這批來自不同地方的實物收藏，呈現著在其原生（與仿製）音樂文化的功能、象徵、審美、價位和地位。此外，當這批樂器在有意或非刻意狀況下被收集（或購買）與保存，也同時承載著收藏者個人收集、購買或收藏的概念、代表性的選擇和理論上的實踐。再者，做為共同的收藏單位，這批樂器亦反映著中大音樂系不同時代、不同教師對中國音樂理解（或中國音樂與其他音樂文化關係之理解）、研究、教學的不同思想；相對於「事件的過去」，做為現時的收藏，這些樂器也同時透露了此機構現今的歷史記憶、治學理念，以及其交織而成的人際網絡。後者更呈現出中文大學音樂系在香港產、經、學界、海內外中國音樂界與國際民族音樂學界間，在教學與研究上的重要角色和歷史定位。這些，雖不足以等同中國音樂在香港（或中國、或世界）的發展史，卻也確確實實地反映出香港在中國音樂想像與實踐中的重要一環。

　　在現有的收藏中（參考第213頁的附錄），共有550餘件來自香港本地、中國大陸、臺灣、日本、韓國、東南亞（泰國、印尼）、南亞（印度）、中亞與非洲的樂器[21]。單就最基本的層面而言，這些來自各地不同文化的樂器，呈現著中文大學音樂系在中國音樂與民族音樂學上教學之獨特視野。樂器本身是極為重要的教材，它們不僅具備聽覺的獨特性，是其他物質文化少有的，也是任何文獻（或圖像）所無法取代的；許多樂器更在視覺的美感上極為考究，是視覺與聽覺互相聯繫、合而為一的重要例證。樂器呈現或再現著不同文化的特殊性、歷史的存在性、科技的發展性和美學的變異性。有時亦可令我們回憶起早已不復存在的音樂文化，與曾歷經的音樂經驗。而其原生態的樂器分類思想及方式，更可令我們窺得音樂與其主體文化之其他面向、或與異文化間的共通性。這些樂器不僅豐富了中大音樂系教學上的內容，更為中大音樂系在中國音樂與民族音樂學上之教學工作上奠定了難以替代的基礎。在一些訪談之中，我們觀察到校友們對於上課內容也許早已淡忘，但樂器及其發出的音色（與樂音）早已根深蒂固地存在記憶的深處，等待再次被喚醒。

　　透過這批收藏，我們可以看到，樂器在系內中國音樂教師們的學術生涯中扮演著舉足輕重的角色。以目前現存有關張世彬先生的檔案資料及學術著作來看，我們可以了解到張先生對中國音樂的研究包括以下成就：中國音樂史

[21] 中大音樂系另有西洋古代（仿製）及當代樂器收藏，有機會將再撰文述之。在此所指的非洲樂器，主要是指受全球化（及西化）影響之下的非洲打擊樂器（如非洲鼓）。

學[22]、古譜轉譯 (含古琴打譜)[23]、古樂編曲[24]，以及古琴演奏[25]。在這批收藏樂器裡，我們更可以從現存張世彬先生製作的改革式古琴 (參考第98-99頁的介紹) 看到他對於古琴改革的想法。和同期文化大革命的琴箏瑟改革小組的改革理念相比，張先生的想法似乎希望在中國思想下，找到可能改進古琴音量的一條出路。又以目前仍任教音樂系的余少華教授為例，個人專精的樂器及由其衍生出的人脈關係，也是這批收藏的重點之一。杜泳之改革式機械軸弓、劉明源監製之板胡 (參考第74-75頁的介紹) 或新疆藝術學院 (吐爾洪) 所贈之維吾爾族樂器都是在這個網絡互動下的結果。同樣地，經由院務室轉贈的蘇振波先生教學曾用的二十一絃鋼絲箏 (參考第100-101頁的介紹)、呂炳川先生收進的臺灣歌仔戲所用之大廣絃都留下了這批樂器所聯繫著的時空與人際網絡。

除了任教於音樂系的老師們，這批樂器收藏也記錄了港臺兩地音樂人的交往歷史；如：李銳祖製贈的椰胡 (參考第82-85頁的介紹)、揚琴 (參考第140-141頁的介紹)，阮仕春所製的四絃曲項琵琶 (參考第110-111頁的介紹)，鑪峰樂苑之盧軾所贈的大阮及電大阮 (參考第126-127頁的介紹)，林介聲所贈之潮樂琵琶、半音品位琵琶 (參考第118-121頁的介紹) 及潮式箏；Annette Fromel 女士所贈之中阮、譚天詩贈之兩排碼揚琴，徐英輝贈予的泰國笙 *khad*；或是借由其他途徑再轉贈之樂器，如：賽馬會音樂基金贈崇基國樂

22 如，張世彬的《中國音樂史論述稿》(1974 & 1975) 及〈唐宋俗樂調之理論與實用〉(1970)。

23 如，張世彬的《沈遠北西廂絃索譜》(1981) 和《幽蘭譜》(1979)。

24 如，張世彬的《唐樂新編》(1977)。

25 請參考香港中文大學三十週年校慶音樂會節目單《音樂的慶典》。

會的中胡、潮州十九絃箏，臺灣莊本立教授於1980年為慶祝崇基學院校慶所贈之特磬（參考第150-151頁的介紹），香島獅子會贈留有題字「明德青年中心惠存」的鐃（參考第152-153頁的介紹）26，或音樂系粵劇研究計劃所轉贈的一批粵劇伴奏樂器。

　　當然，香港中文大學音樂系中國音樂資料館所收藏的樂器有許多其他我們值得進一步研究的課題，如「古樂器複製特藏」有重要之古樂器複製品，包括一座三十六枚的曾侯乙編鐘（參考第146-147頁的介紹）、日本正倉院之唐代曲項琵琶（參考第110-111頁的介紹）、五絃琵琶（參考第108-109頁的介紹）、箜篌（參考第106-107頁的介紹）及阮咸（參考第124-125頁的介紹）等，不僅是我們研究中國古代樂器及樂器發展之重要參考，同樣也是我們探索複製樂器工藝或古樂器展演的一項重要的材料。此外，中大的曾侯乙編鐘是湖北訂製的一套體積較小複製品，對於其複製工藝、收藏理念都值得我們未來加以研究。而複製於日本正倉院收藏的唐代樂器也值得我們相互對照，更可比較出不同時期（複製時的想法理念）對唐代樂器及其音樂文化的理解。

　　好似歷史文本般，透過這批樂器，許許多多隱藏不顯的過往事跡，可直接地或間接地再次重現在我們的面前，而這也是這批樂器收藏除了文化再現或歷史文物價值之外，另一個值得我們關切的重點所在。這本《追憶淡忘中的音樂往昔——香港中文大學音樂系中國樂器收藏圖錄》主要分為四個部份，除了這篇有關樂器及樂器學研究的專文外，第二部份選錄了音樂系自成立以來由師生、系友及

26 根據余少華教授的說法，這批收藏中有大量來自於「明德青年中心」，但由於沒有詳實的登錄資料，希望未來能再深入探討。

其他各地熱心樂師、樂友共同為本系之中國音樂資料館而收集的各地中國樂器，並進行介紹[27]；其被選錄的原因除了一些具歷史文物價值的樂器外（如本書94-95頁的明代古琴、130-131頁的清代月琴），樂器發展及改革的實例及其所反映出的歷史價值（如本書30-31頁的套笛、70-71頁的大胡）、仿製樂器的古代音樂文化價值（如本書146-149頁的曾侯乙編鐘編磬、110-111頁的唐代曲項琵琶），均為選錄的依據。而本書分類的方法則延用過去中大樂器收藏一貫的分類法（即吹、拉、彈、打）。

　　本書的第三部份則收錄了2009年春季〈中國音樂專題二：樂器與樂器學研究〉（*MUS5281 Special Topic II: Chinese Music II - Musical Instruments and Organological Studies*）課程中部份修課學生的學期研究報告。不論是郭欣欣的〈寄情於琴：香港中文大學音樂系收藏之李銳祖所贈揚琴及其文化意涵〉、李環的〈百年滄桑：從香港中文大學音樂系「蔡福記」樂器的收藏看「蔡福記」樂器廠的經營變化（1904-2009）〉，還是陳子晉的〈從香港中文大學中國音樂資料館的館藏看中國笛子的改革〉，都是奠基在這批收藏或以其為主要對象加以展開的研究。藉助三十四件同屬「蔡福記」樂器廠生產（或收藏）的不同樂器種類收藏的資料與直接的實地考察，李環整理了「蔡福記」樂器廠百餘年來的經營變化，從中西樂器到專營古琴，這不僅和中大的收藏吻合，更反映出了香港在樂器製造的不同歷史階段的情況（見本書174頁）。從一張李銳祖贈與中大音樂系的揚琴，郭欣欣進一步探索一件樂器本身的故事如何記述著一段樂器改革的

[27] 由於篇幅的關係，本書無法呈現中大音樂系其他不同民族樂器收藏品。中大音樂系樂器收藏之完整內容請參考網絡資料庫：http://137.189.159.126/cuhk_instruments/home.php。

過去、對一件好樂器（無論是聽覺或視覺上）的要求、昔日藝術家間交往的情況，以及今人緬懷那段粵樂（曲）巔峰的過往（見本書188頁）。最後這篇文章是陳子晉從這批收藏中的各式不同形制的中國笛子的討論及訪談，令我們清晰地再次回顧近代中國樂器改革的足跡（見本書203頁）。

他們的報告不斷地提醒我們這批收藏的歷史價值（無論是對中文大學或甚至對香港而言），仍有待我們進一步的發掘和研究。本書的第四部份則陳列出中大音樂系中樂及世界樂器收藏的目錄，以提供未來有興趣的學者、同好進一步研究之參考。正如《樂記》提醒我們的：

> 鐘聲鏗，鏗以立號，號以立橫，橫以立武。君子聽鐘聲，則思武臣。石聲磬，磬以立辨，辨以致死。君子聽磬聲，則思死封疆之臣。絲聲哀，哀以立廉，廉以立志。君子聽琴瑟之聲，則思志義之臣。竹聲濫，濫以立會，會以聚眾。君子聽竽笙簫管之聲，則思畜聚之臣。鼓鼙之聲讙，讙以立動，動以進眾。君子聽鼓鼙之聲，則思將帥之臣。君子之聽音，非聽其鏗鎗而已也，彼亦有所合之也。

如果在古代，特定樂器及其音色能令人產生某種特定的聯想——音樂背後的社稷倫常，那麼今日，這批收藏在中文大學音樂系的樂器收藏，同樣能令我們喚起那在世代交替之際，逐漸淡忘的過去；而那段往事——那段屬於中大音樂系（和音樂人）及香港樂壇曾經有過的往事，也只有在透過這批樂器重新反思接下來要跨出哪一步的當下，我們找到了關係著過去且引領著未來的那一扇窗。

鳴謝

　　此書的完成要感謝許多人的協助與支持。首先，要感謝香港中文大學音樂系中國音樂資材館館長余少華教授及執行館長謝俊仁博士對本人的信任，在我到音樂系工作的第一個月，即把這樣一個重大的任務交到我手上。我雖常以樂器學為個人研究領域自居，在此之前，卻從沒有親手整理樂器收藏的實務經驗，更別說還要帶領中大的學生，為這批收藏定位其歷史價值、或為其規劃出更理想的「未來」。如果沒有這些一路陪我走來的學生們，特別是和我一起「入學」的四位研究生郭欣欣、李環、陳沛倫、陳子晉，我真不知要如何著力於這繁瑣的資料收集與整理工作28。最後，我想特別感謝來自臺灣師長及友人們的鼎力相助。沒有國立臺灣大學音樂學研究所所長王櫻芬教授的引薦、遠流出版社吳家恆先生與洪淑暖女士的協助，以及國立交通大學高雅俐教授給予書寫上的種種意見及修訂，本書將無法如期順利完成。

28 其他協助工作的學生有林國森、鄭思、劉思穎、何楚翹和鍾浩嵐。

香港中文大學音樂系

中國樂器收藏圖錄

吹

管

樂

器

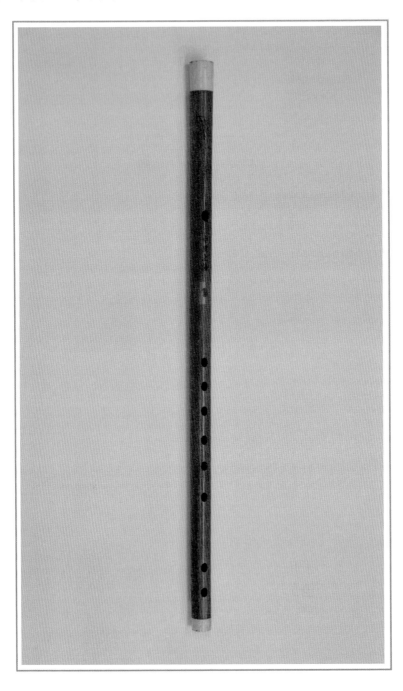

```
2    3
I    |    4
```

1. 笛子全照
2. 笛身雕花
3. 頭尾鑲牛骨
4. 笛身刻字「中國上海」

名稱： 笛子

編號： CMI 362

尺寸： 笛身全長58公分，吹口內徑約3公分。

描述： 竹製，六孔，頭尾鑲牛骨，笛身刻字「中國上海」。

補充資料： 中國笛子自古用於戲曲伴奏和民間音樂合奏，如崑曲即是以笛子作為主奏樂器。而笛子用於演奏世俗禮儀的情況亦非常普遍。此笛約於1965年製，在形制上有別於當今的笛子，指孔為平均孔，即每個指孔之間的距離相同。此笛頭尾鑲牛骨，牛骨的功能是保護笛身。

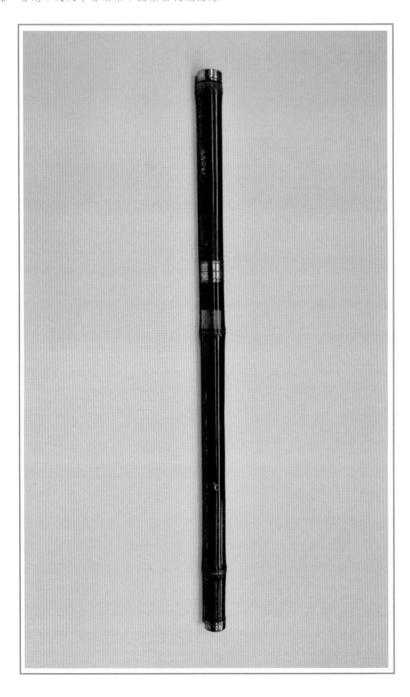

2. 二截式接口

3. 笛身刻字「嶺南管樂廠」

1. 笛子全照
2. 二截式接口
3. 笛身刻字「嶺南管樂廠」

名稱： 笛子

編號： CMI 2

尺寸： 笛身全長54公分，吹口內徑約3公分。

描述： 竹製，六孔，金屬接口，頭尾包金屬，笛身刻字「嶺南管樂廠」及「C#」。

補充資料： 廣州於20世紀60年代有兩間樂器廠，分別為「廣州樂器廠」及「紅十簫笛社」。「廣州樂器廠」及後改名為「嶺南管樂廠」。此笛即為60年代由嶺南管樂廠雷發思師傅製。笛身第四個指孔旁刻有「C#」，意即C調高20個音分。C# 調笛子一般較少用於獨奏和民族樂團的合奏中，反而常用在粵劇的中樂拍和部份。

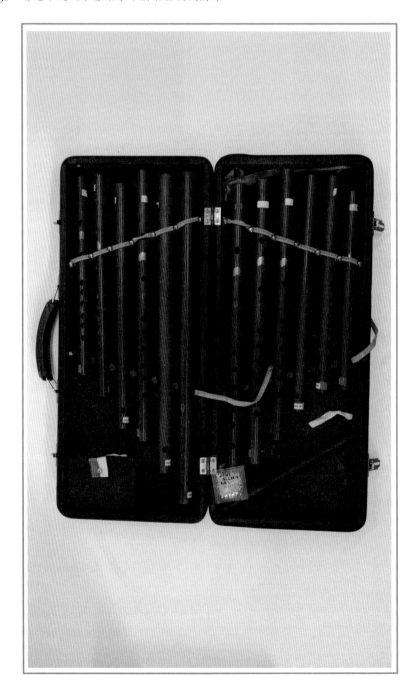

1. 套笛全照
2. 笛身刻有調名
3. 頭尾無裝飾

名稱： 套笛

編號： CMI 21

尺寸： 笛身最長50公分，最短38公分。

描述： 竹製，六孔，頭尾無裝飾，無前後出音孔，
共12支，笛調分別是 C#、D、Eb、E、F、
F#、G、Ab、A、Bb、B、C。

補充資料： 此批笛約製於20世紀60年代的天津。套笛包
括傳統笛和改革的笛子，演奏者依據樂曲不
同調高來選擇笛子。為了應付樂曲調性的需
求和視譜演奏，一些不慣常出現的笛子，如
Ab 調、C# 調的笛子也相繼面世。據訪問得
知，這些盒裝的套笛使這些藝人相信笛子能
演奏任何樂曲，而以黑色木盒盛裝亦使他們
感覺專業 (參考本書203頁文章)。

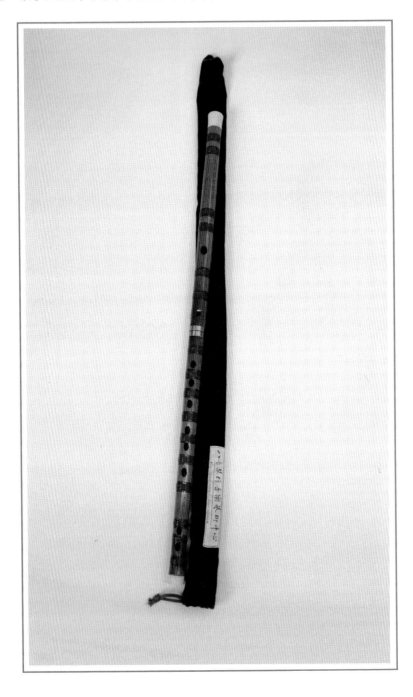

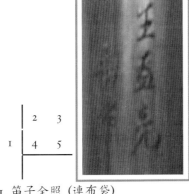

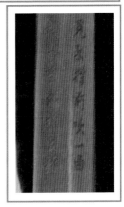

```
        2   3
  1  |  4   5
```

1. 笛子全照（連布袋）
2. 金屬接口
3. 布袋標籤「八音琴行音樂藝術中心」
4. 笛身題字「王益亮製作」
5. 笛身題詩「見爾樽前吹一曲，今人重憶許雲封」

名稱：　笛子

編號：　CMI 320

尺寸：　笛身全長56公分，吹口內徑約3公分。

描述：　竹製，六孔，金屬接口，笛身有題詩。

補充資料：　此笛為 D 調曲笛，兩節形制。曲笛流行在中國江南地區，用於江南絲竹、廣東音樂等樂器合奏中，也常見於崑曲、京劇等地方戲曲的過場曲牌伴奏。兩節形制主要用以合奏時調音（參考本書203頁文章）。

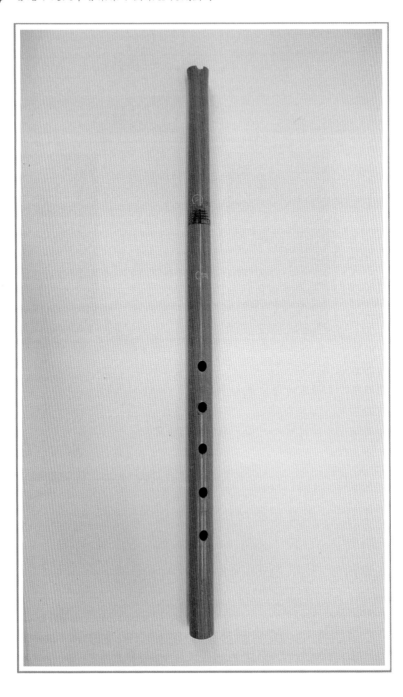

1. 簫全照
2. 簫身裝飾及標明C調
3. 半圓形吹口

名稱：　簫

編號：　CMI 23

尺寸：　簫身全長56公分，吹口內徑3公分。

描述：　竹製，按音孔為前五後一，C調。

補充資料：　此簫產於廣州嶺南。在古代，簫特指排簫。
明代以後，為區別於橫吹之笛，將豎吹之笛
稱為簫（樂聲 2005: 293）。笛和簫最大的分別
在於笛有膜孔，並貼笛膜使其發音嘹亮。簫
沒有膜孔，聲音較笛低沉。簫在不同地區和
樂種中有不同名稱，如南簫、洞簫、玉屏簫
等。傳統的按音孔通常為前五後一，近年在
十二平均律的廣泛使用下再多加兩孔，由左
右尾指控制。簫常與古琴合奏，也用於江南
絲竹和廣東音樂等樂器合奏。

1. 簫全照
2. 三角形吹口

名稱：　　簫

編號：　　CMI 24

尺寸：　　簫身全長56公分，吹口內徑3公分。

描述：　　竹製，按音孔為前五後一，G 調。

補充資料：　此簫產於廣州、福建一帶，由王大沿師傅於
　　　　　　20世紀60年代初製，用於福建泉州的南音
　　　　　　中。其特別之處為其三角吹口，與一般簫的
　　　　　　圓形吹口的有所不同，兩者音色差異頗大。

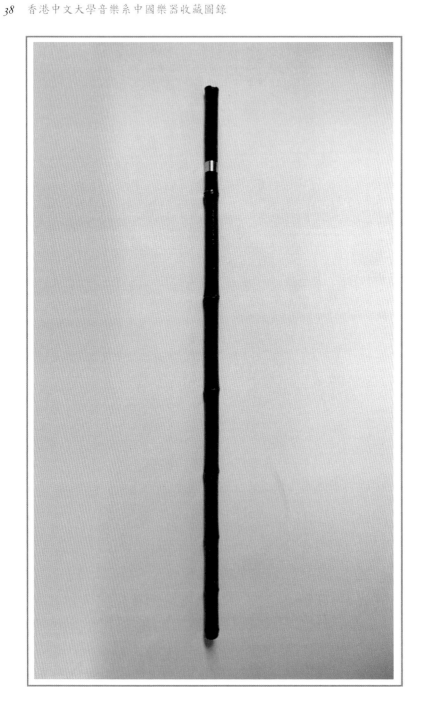

```
    2    3
I  |
   |     4
```

1. 簫全照

2. 簫身刻詩為杜甫〈贈花卿〉：「錦城絲管日紛紛，半入江風半入雲。
 此曲只應天上有，人間能得幾回聞。」

3. 簫身題字「鄒敘生精製　癸未年仲春」(2003年)

4. 金屬接口

名稱：　簫

編號：　CMI 318

尺寸：　長82公分，吹口口徑3公分。

描述：　竹製，金屬接口，按音孔為前五後一，簫身
　　　　有題字。

補充資料：　此簫為鄒敘生先生製。鄒敘生是著名的笛、
　　　　　簫製做師傅，曾在蘇州民族樂器一廠工作。

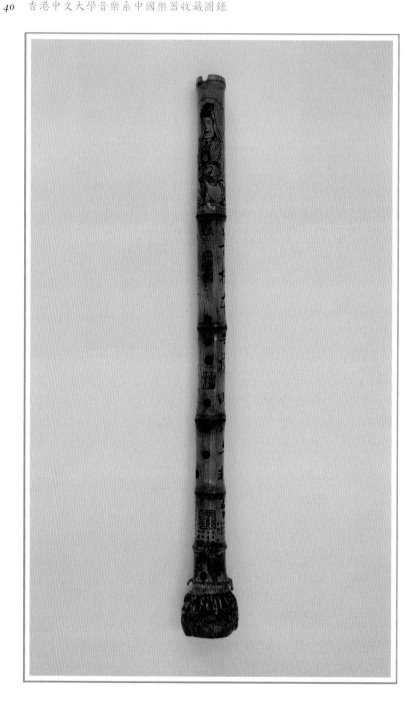

1. 簫全照
2. 吹口及觀音畫像
3. 底部竹根及刻字印章

名稱： 簫

編號： CMI 346

尺寸： 簫身全長59.5公分，吹口內徑3.2公分。

描述： 竹製，按音孔為前七後一，簫身刻有心經及觀音像。

補充資料： 此簫為香港笛簫演奏家譚寶碩所製。譚寶碩現為香港中樂團笛子樂師，其製作的簫一般以福建武夷山的石竹為材，儘量保留竹材的原貌，用竹粉和膠水穩定竹的每一條根，並均由他親自題字、繪畫和雕刻。

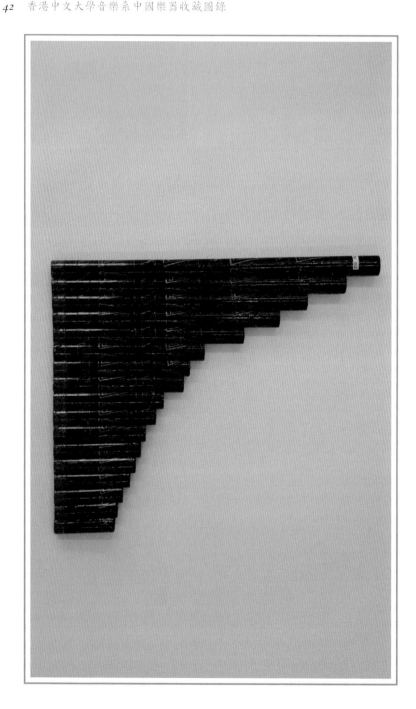

1. 排簫全照
2. 簫盒標籤「中國仿古樂器系列 排簫」
3. 簫面裝飾

名稱： 排簫

編號： CMI 352

尺寸： 吹管最長30.5公分，最短5.5公分，吹管從左
至右寬24.5公分。

描述： 竹製，十七管，簫管上飾以彩繪三角雲紋圖
案。

補充資料： 此排簫為1978年於隨縣出土的戰國曾侯乙墓
排簫之複製品。在墓中同時出土了六十五件
青銅編鐘和多件樂器。原樂器有十三支依長
短排列的閉口管 (劉東升等 1987: 70)。

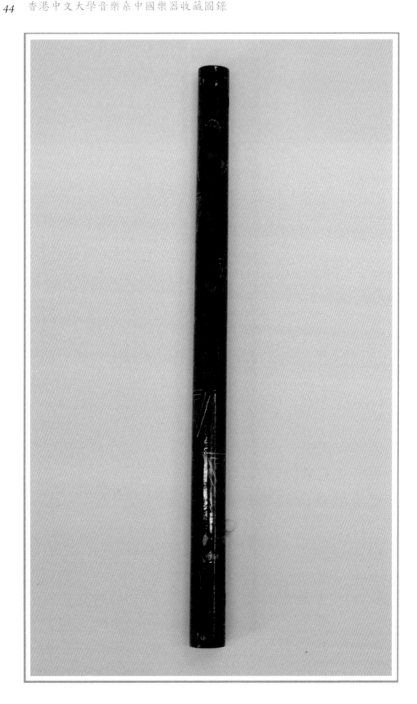

1. 篪全照
2. 篪身裝飾
3. 指孔凹進

名稱：　　　篪

編號：　　　CMI 351

尺寸：　　　長32公分，吹口口徑2公分。

描述：　　　竹製，開五個按音孔，管上飾以三角形圖
　　　　　　案。

補充資料：　此篪為戰國曾侯乙墓出土篪的複製品。
　　　　　　「篪」一字最早見於《詩經‧小雅‧何人
　　　　　　斯》：「伯氏吹塤，仲氏吹篪」(樂聲 2002:
　　　　　　756; 余少華 2005: 14)。現在的篪均為複製
　　　　　　品，由篪演奏的樂曲有《伯仲吟》。

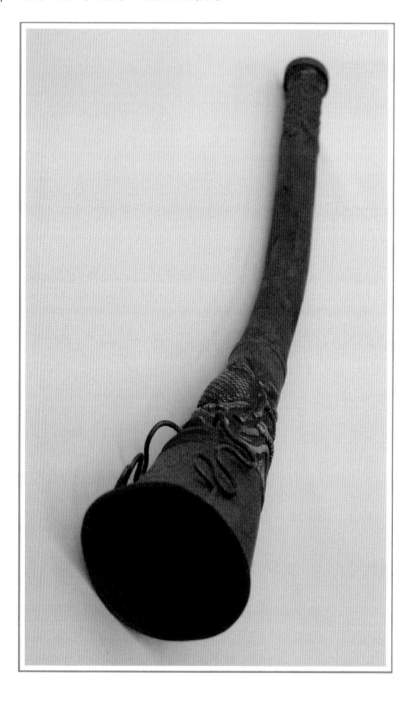

1. 龍頭號全照
2. 號身龍頭雕花
3. 吹口雕花

名稱： 龍頭號

編號： CMI 478

尺寸： 長36公分，吹口直徑2.6公分，號口底部直徑8公分。

描述： 黃銅製，號身雕刻龍頭。

補充資料： 此龍頭號為山西「八音會」所用。「八音會」是流行於山西民間吹打樂的群眾音樂團體，「八音」即指中國傳統樂器分類「匏、土、革、木、石、金、絲、竹」之意，意喻民間樂器品種繁多。龍頭號音色高亢明亮，可烘托熱鬧氣氛。此龍頭號為高永製，於2002年6月收入本系。

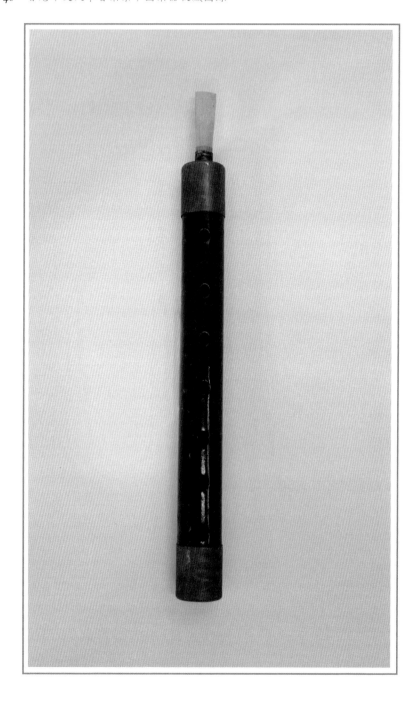

1. 大管全照
2. 管哨

名稱：　山西「八音會」大管

編號：　CMI 475

尺寸：　管哨至管底全長34公分，吹管內徑4公分。

描述：　管身紅木製，按音孔為前七後一，兩端套金屬圈，管哨為蘆竹製。

補充資料：管為雙簧氣鳴樂器，流行於中國北方地區，多用於河北吹歌、山西八大套等民間器樂合奏。此大管為山西「八音會」所用，為高永製，於2002年6月收入本系。

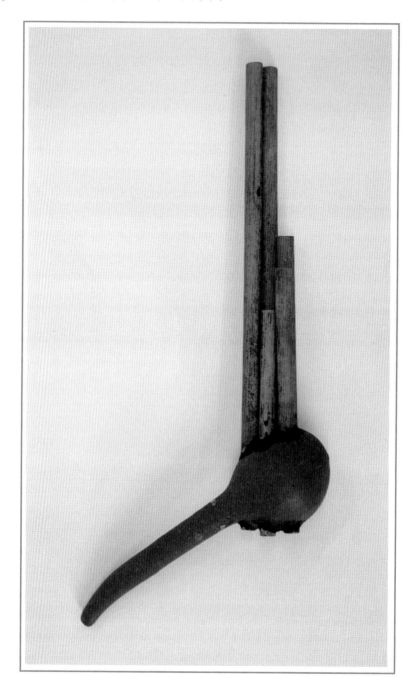

1. 葫蘆笙全照

2. 笙底竹管插孔

名稱：　　葫蘆笙

編號：　　CMI 359

尺寸：　　高32公分，吹嘴長23公分，笙斗內徑7公分。

描述：　　五管，笙管為黃竹製，笙斗為葫蘆製。

補充資料：葫蘆笙為流行於南方少數民族傳統樂器之一，在彝族、苗族等少數民族中特別流行，多用於獨奏和踏歌、打歌、葫蘆笙舞伴奏等。

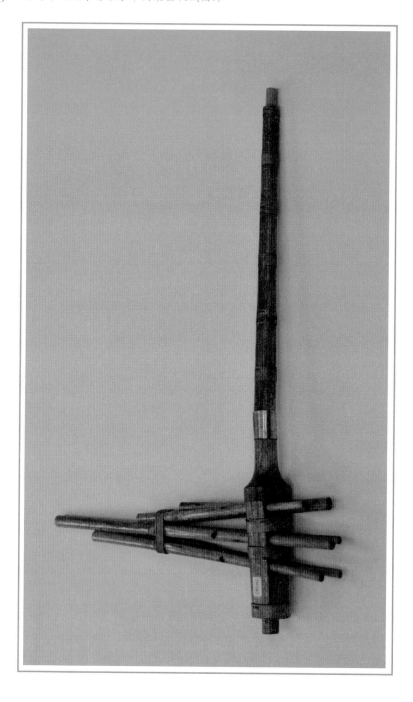

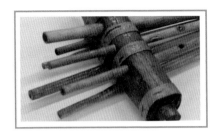

1. 蘆笙全照
2. 蘆笙底部形制

名稱： 蘆笙

編號： CMI 446

尺寸： 笙管最長49.5公分，笙斗長15.5公分，吹嘴長
42公分。

描述： 七管，竹製笙管，木質笙斗。

補充資料： 蘆笙為中國苗族、侗族、瑤族等少數民族樂
器，流行於貴州、廣西、雲南、湖南、四川
等地，多用於民間傳統節日、婚喪喜慶場
合。此蘆笙為貴州省白彝族藝人製，於2001
年2月8日收入本系。

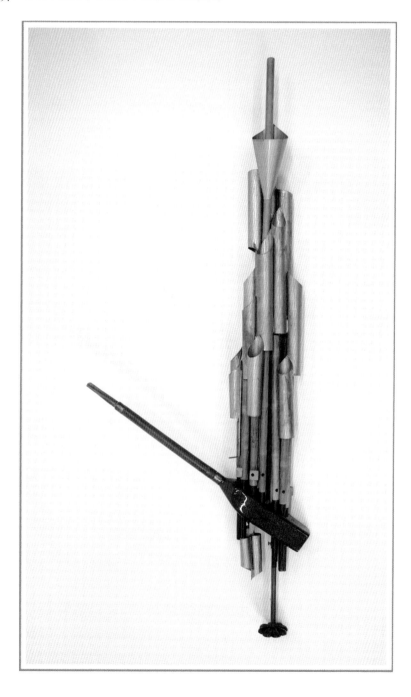

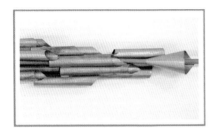
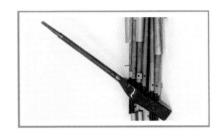

1. 蘆笙全照
2. 改革型金屬擴音管
3. 木質笙斗

名稱： 蘆笙

編號： CMI 40

尺寸： 高109公分，吹嘴長52公分，笙斗長19.5公分。

描述： 十九簧，木質笙斗，金屬擴音管，改革型。

補充資料： 此蘆笙為加金屬擴音管蘆笙。金屬擴音管的使用乃少數民族蘆笙自有，現代民族管弦樂團使用的中低音笙的金屬擴音管這一設計在很大程度上可能是受到蘆笙的影響（盧思泓2005: 54-55）。

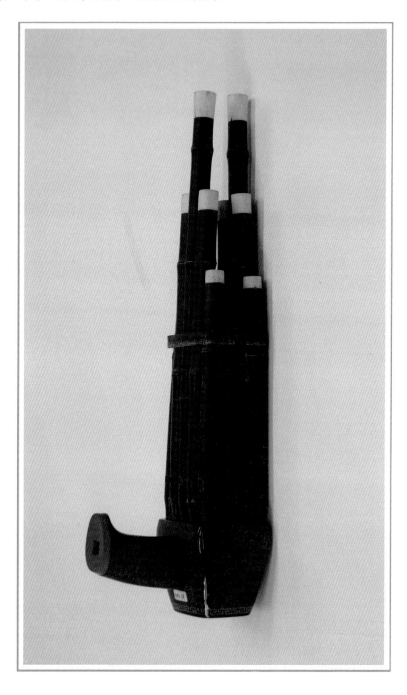

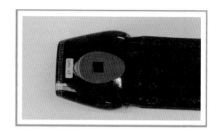

2　3

1　4

1. 笙全照
2. 方形木質笙斗
3. 方形吹口
4. 笙斗底部雕花

名稱：　笙

編號：　CMI 38

尺寸：　高41公分，笙斗內徑15公分。

描述：　十四簧，方形木質笙斗。

補充資料：　此笙為方笙，流行於河南、安徽一帶。

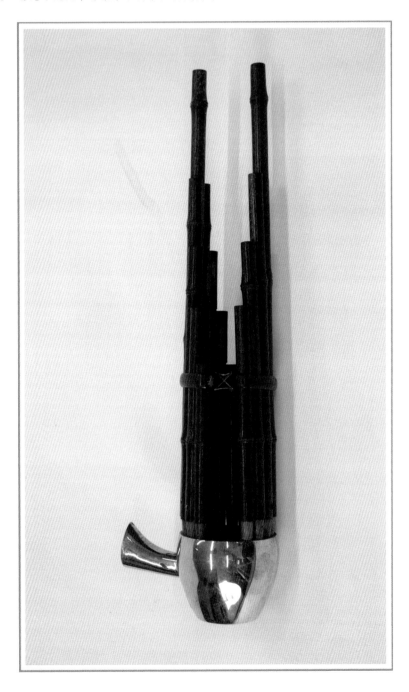

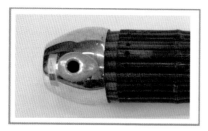

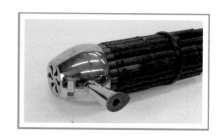

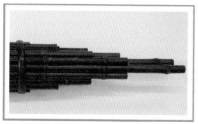

	2	3
I	4	

1. 笙全照
2. 銅質笙斗及銅質吹口正面照
3. 銅質吹口及笙斗底部
4. 竹質笙管

名稱： 笙

編號： CMI 36

尺寸： 高52公分，笙斗內徑16公分。

描述： 十七簧，竹質笙管，圓形銅質笙斗。

補充資料： 此笙產自上海，銅質笙斗起到加強其演奏音效的功能，這種改革於20世紀70年代已有。

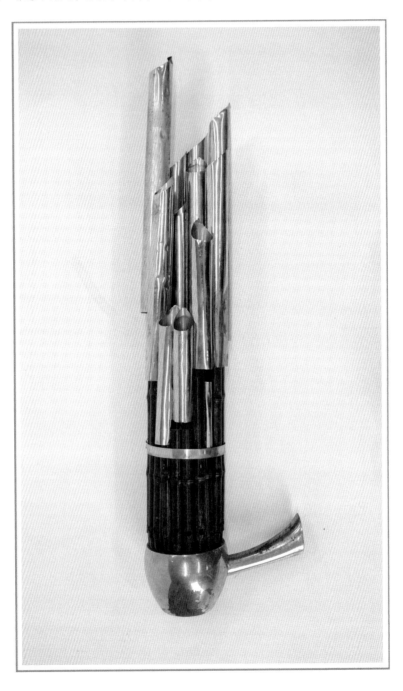

 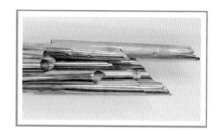

1. 笙全照
2. 圓形銅質笙斗
3. 加於竹管上的金屬擴音管

名稱： 笙

編號： CMI 39

尺寸： 高65公分，笙斗內徑20公分。

描述： 十七簧，圓形銅質笙斗，加金屬擴音管，改
　　　　革型。

補充資料： 傳統的笙一般為十三、十七或十九簧，改革
　　　　　後的笙最多至四十二簧，但十四、十七簧笙
　　　　　在民間最流行。加於傳統笙管上的金屬管有
　　　　　擴音作用，這類改革始於20世紀80年代。

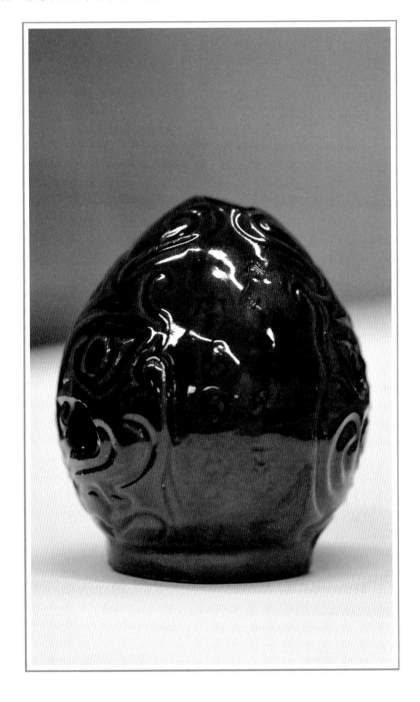

1. 塤全照
2. 圓形吹孔
3. 塤表面刻字

名稱： 塤

編號： CMI 34

尺寸： 高8公分，吹口內徑5公分。

描述： 八孔，陶製，表面有銘文及花紋。

補充資料： 塤是中國迄今發現最古老的樂器之一，在原始社會中已經出現，製塤的材料有陶、石、玉、木、象牙等，後來多為陶製。從商周時代開始，塤經常被用於祭祀儀式的歌舞樂中，秦漢以後用於宮廷雅樂。最初的塤無音孔，隨著社會的發展音孔逐漸增加。塤適於獨奏或樂隊合奏，它的音色古樸、柔美，在樂隊中起到填充中音的作用。

拉

絃

樂

器

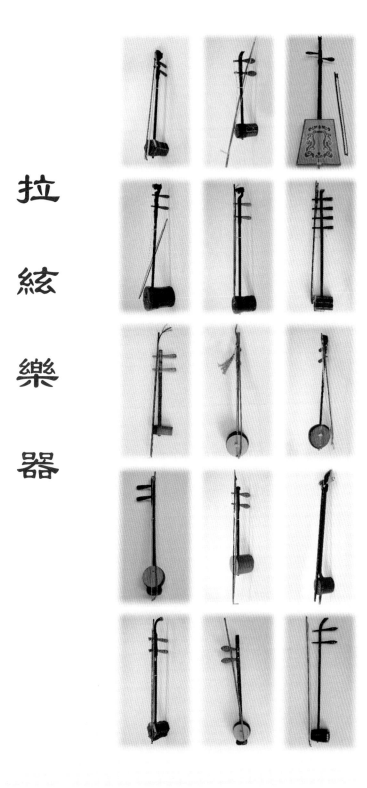

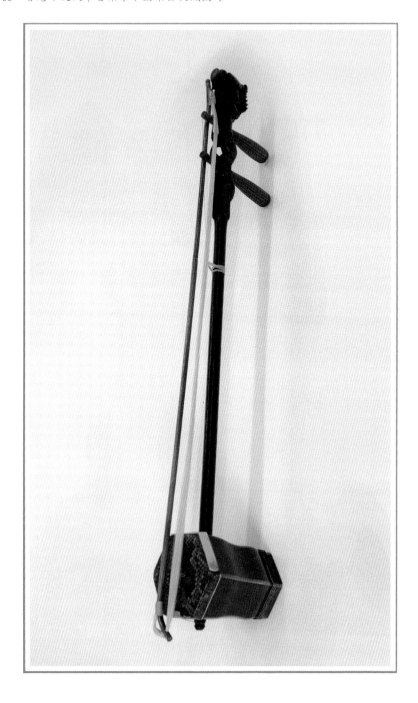

1. 二胡全照
2. 琴頭與琴軸，琴頭雕龍頭
3. 六角形琴筒，蒙蛇皮

名稱：　二胡

編號：　CMI 54

尺寸：　琴頭至琴筒底部全長83公分，琴桿長73公分，琴筒直徑9.5公分。

描述：　木質琴桿及琴軸，琴頭雕龍頭，六角形木質琴筒，蒙蛇皮，鋼絃，配螺絲琴弓。

補充資料：學者一般認為二胡的前身為奚琴（劉東升1987: 244; 余少華 2005: 38）。傳統琴弓以竹製成弓桿，兩端繫上馬尾為弓毛。改革弓頭尾設有掛鈎，弓毛束繫於掛鈎上，通過調節弓尾的螺絲可改變馬尾的張力。螺絲琴弓由張子銳研製改革，於20世紀60年代初被廣泛使用。此二胡由香港蔡福記樂器廠製（參考本書174頁文章）。

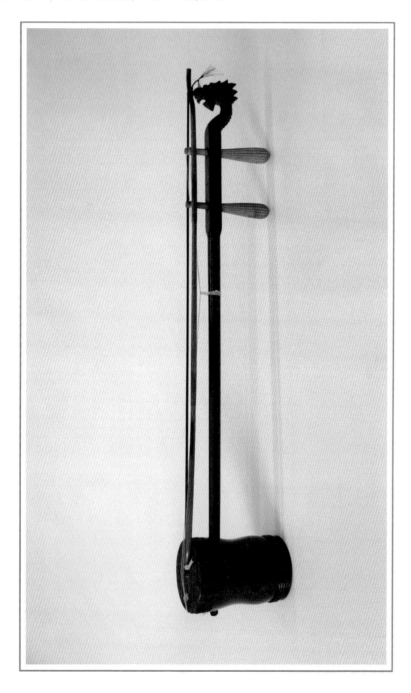

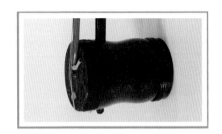

1. 中胡全照
2. 琴頭與琴軸，琴頭雕龍頭
3. 圓形琴筒，蒙蛇皮

名稱：　中胡

編號：　CMI 59

尺寸：　琴頭至琴筒底部全長83公分，琴桿長72公分，琴筒直徑11公分。

描述：　木質琴桿及琴軸，琴頭雕龍頭，圓形木質琴筒，蒙蛇皮，絲絃，配傳統弓。

補充資料：　中胡乃中音二胡簡稱，用於江南絲竹、廣東音樂、越劇伴奏及樂隊合奏等，於20世紀50年代，在二胡基礎上改革而成，結構相同，形制稍大，發音比二胡低，於民族管絃樂團擔任中音角色。此中胡為天津民族樂器廠製。

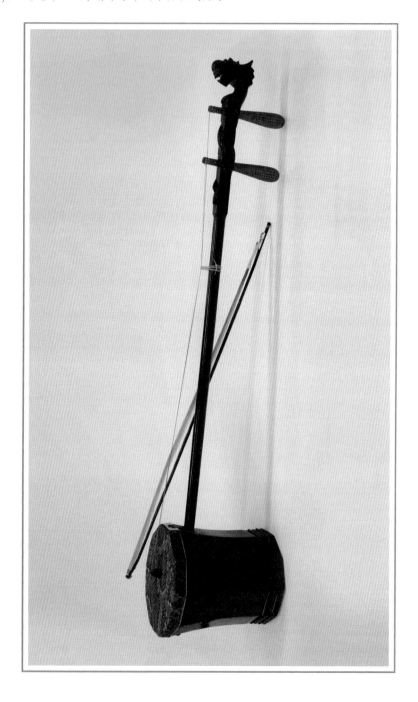

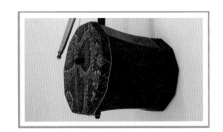

1. 大胡全照
2. 琴頭與琴軸,琴頭雕龍頭
3. 八角形琴筒,蒙蛇皮

名稱: 大胡

編號: CMI 65

尺寸: 琴頭至琴筒底部全長122公分,琴桿長100公分,琴筒直徑22公分。

描述: 木質琴桿及琴軸,琴頭雕龍頭,八角形木質琴筒,蒙蛇皮,鋼絃,配螺絲琴弓。

補充資料: 大胡又稱低胡(低音二胡簡稱),用於樂隊合奏。於20世紀50年代,在二胡基礎上改革而成,結構相同,形制比中胡更大,於民族管絃樂團擔任低音角色。

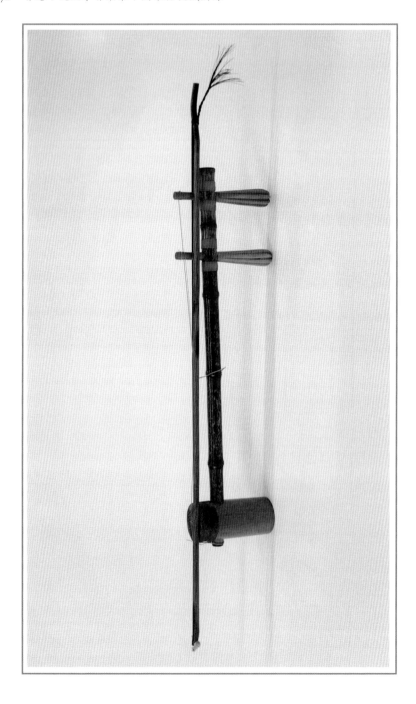

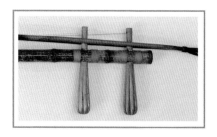

```
      2   3
  I       4
```

1. 京胡全照
2. 琴頭與琴軸
3. 五節綜花竹製琴桿
4. 竹製圓形琴筒，蒙蛇皮

名稱：　京胡

編號：　CMI 67

尺寸：　琴頭至琴筒底部全長52公分，琴桿長46公
　　　　分，琴筒直徑5公分。

描述：　木質琴軸，五節綜花竹製琴桿，圓形竹製琴
　　　　筒，蒙蛇皮，絲絃，配傳統弓。

補充資料：　京胡為京劇領奏胡琴，京劇行內人稱之為胡
　　　　琴。清代中葉以來，隨著京劇的發展，在民
　　　　間傳統拉絃樂基礎上改製成形。

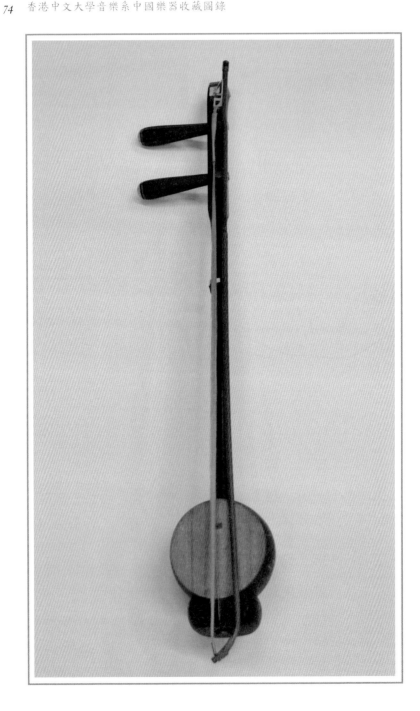

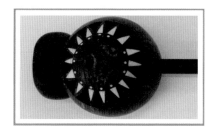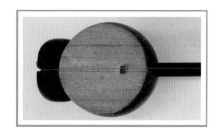

1. 板胡全照
2. 琴筒背面太陽形狀裝飾
3. 木製琴板，黑色琴托

名稱： 板胡

編號： CMI 482

尺寸： 琴頭至琴筒底部全長72公分，琴桿長58公分，琴筒直徑11公分。

描述： 螺絲絃軸，圓形椰殼琴筒，桐木面板，鋼絃，配螺絲琴弓。

補充資料： 板胡又稱梆胡、秦胡、大絃、瓢。明末清初以來，隨著地方戲曲梆子腔的興起，在胡琴基礎上改製而成的高音拉絃樂器。用於呂劇、晉劇、蒲劇、蘭州鼓子、陝北道情等地方戲曲及曲藝伴奏。此板胡為劉明源監製，余少華教授於2002年10月贈與本系。

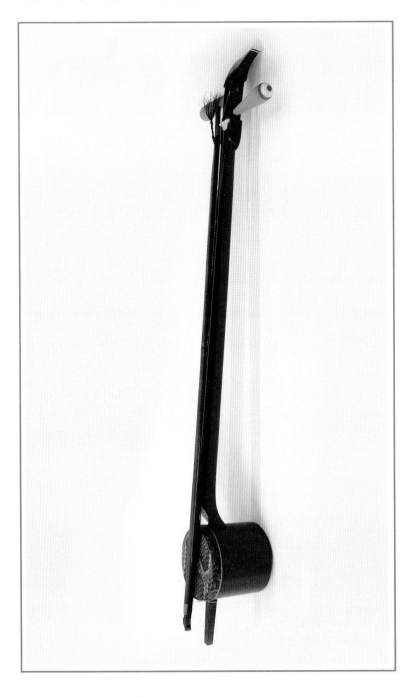

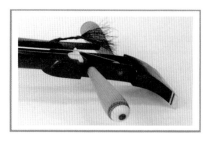
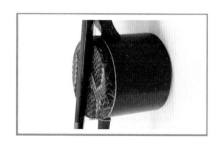

1. 雷琴全照
2. 鏟形琴頭與琴軸
3. 紫色圓形銅質琴筒，蒙蛇皮

名稱：　雷琴

編號：　CMI 75

尺寸：　琴頭至琴筒底部全長92.5公分，琴桿長74公分，琴筒直徑11公分。

描述：　木製琴桿與琴軸，鏟形琴頭，琴桿穿過琴筒，圓形銅製琴筒，蒙蛇皮，絲絃，配傳統弓。

補充資料：　雷琴又稱擂琴，為音樂雜技所用之拉絃樂器，有大雷琴、小雷琴之分。琴桿長約113公分為大，約90公分為小。20世紀20年代末，由天津藝人王殿玉在墜胡基礎上改製而成。擅長模擬人聲、戲曲唱腔和各種樂器的音響效果，俗稱「大雷拉戲」、「巧變絲絃」(劉東升 1992: 245)。

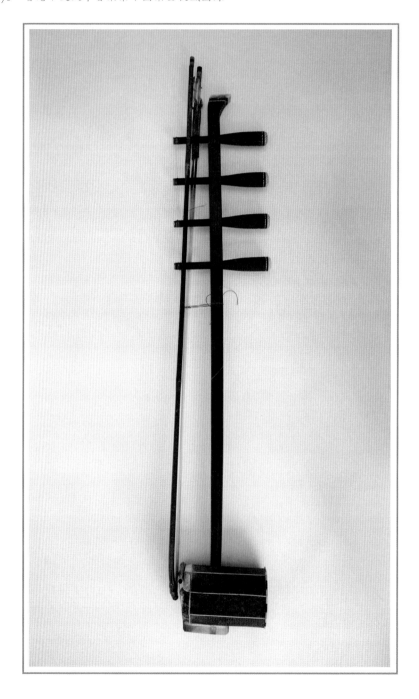

1. 四胡全照
2. 琴頭與琴軸
3. 木製八角琴筒及背後裝飾

名稱： 四胡

編號： CMI 488

尺寸： 琴頭至琴筒底部全長80公分，琴桿長71公分，琴筒直徑15公分。

描述： 木質琴桿與琴軸，八角形木製琴筒，蒙蛇皮，琴筒鑲有象牙裝飾，鋼絃，配螺絲琴弓。

補充資料： 四胡又稱四絃、二夾絃，用於京韻大鼓、西河大鼓、天津時調、湖北小曲等地方戲曲伴奏。琴弓馬尾分兩股，分別夾於一、二絃和三、四絃之間，同時拉響兩條絃（劉東升1992: 243）。此四胡於2003年3月25日收入本系。

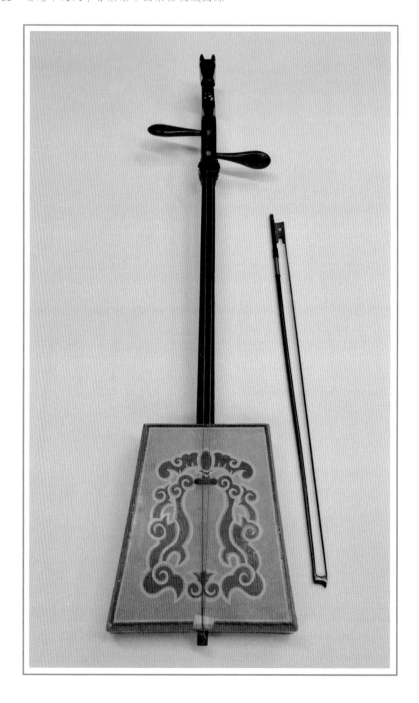

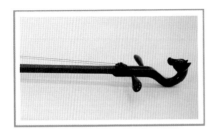

1. 馬頭琴全照
2. 琴頭與琴軸，琴頭雕馬頭
3. 音箱雲紋繪圖

名稱：　馬頭琴

編號：　CMI 79

尺寸：　琴頭至琴箱底部全長117.5公分，琴桿長82.5
公分，琴箱上寬22公分，下寬30公分，琴箱
厚9公分。

描述：　木質琴頭與琴軸，琴頭雕馬頭，紫色木質琴
桿，正梯形琴箱，雲紋木製面板，絲絃，配
螺絲琴弓。

補充資料：　蒙古族弓拉絃鳴樂器，蒙語稱為莫林胡兀
爾，因琴桿上雕有馬頭而得名。琴箱本蒙馬
皮、羊皮或牛皮，20世紀60年代以來改革為
木面馬頭琴，音箱兩面皆蒙上薄木板。

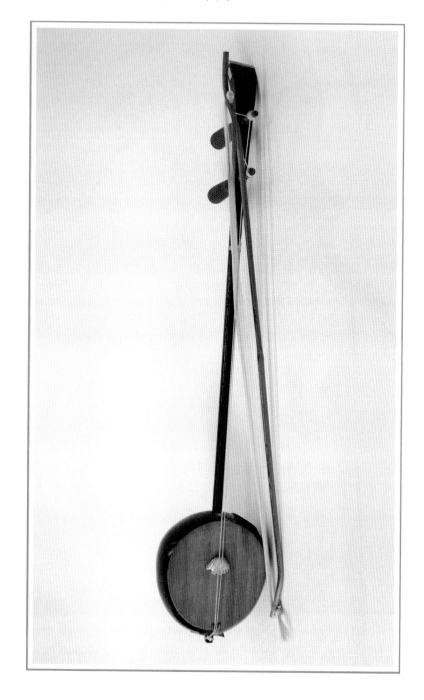

```
    |  2   3
  I |  4   5
```

1. 椰胡全照
2. 貝殼琴碼，傳統絲絃
3. 琴筒背面音窗
4. 李銳祖題字「紫君吾兄清玩」
5. 題款「銳祖製贈」

名稱： 椰胡

編號： CMI 47

尺寸： 琴頭至琴筒底部全長86公分，琴桿長67.5公
　　　分，琴筒直徑16公分。

描述： 木質琴桿與琴軸，圓形椰殼琴筒，桐木面
　　　板，貝殼琴碼，絲絃，琴筒背面開音窗，並
　　　有題字。

補充資料： 椰胡又稱潮提，用於南音說唱及廣東音樂伴
　　　　　奏。此椰胡為香港古腔粵曲名家李銳祖 (參
　　　　　考本書188頁文章) 製，並贈與本系。

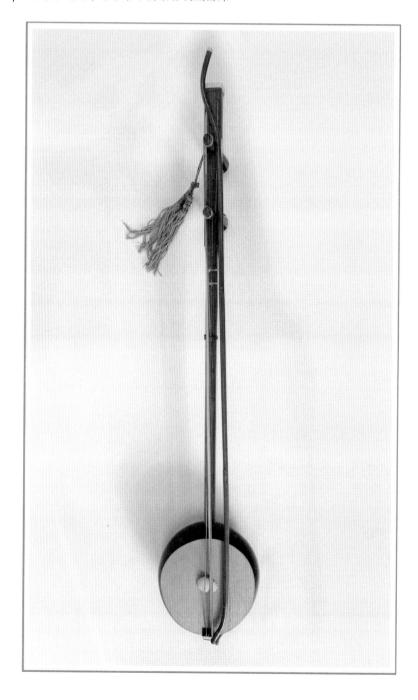

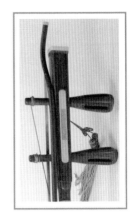

```
    2   3
I       4
```

1. 椰胡全照
2. 方形琴頭，上有銘文
3. 竹製琴桿另一側刻畫
4. 貝殼琴碼，傳統絲絃

名稱：　椰胡

編號：　CMI 479

尺寸：　琴頭至琴筒底部全長81公分，琴桿長64公分，琴筒直徑17公分。

描述：　竹製琴桿與琴軸，圓形椰殼琴筒，桐木面板，貝殼琴碼，絲絃，琴桿兩邊分別有題字及繪畫。

補充資料：　此椰胡由香港古腔粵曲名家李銳祖（參考本書188頁文章）製，於2002年6月贈與本系。

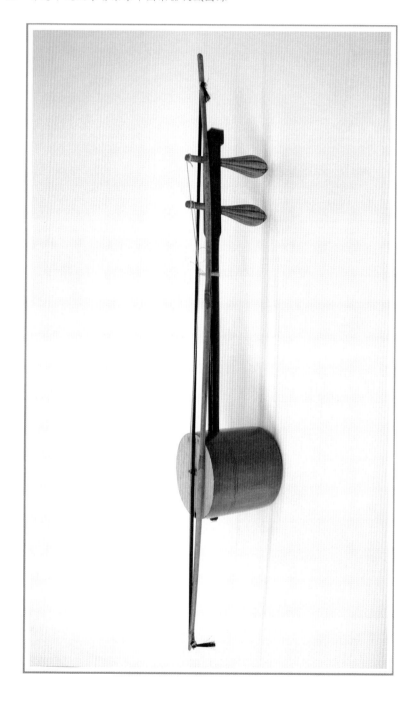

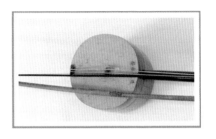

1. 大冇胡全照
2. 桐木面板
3. 琴筒開音窗

名稱：　大冇胡

編號：　CMI 74

尺寸：　琴頭至琴筒底部全長66公分，琴桿長51公
　　　　分，琴筒直徑14公分。

描述：　木製琴桿與琴軸，竹製圓形琴筒，桐木面
　　　　板，絲絃，配傳統弓。

補充資料：大冇胡又稱竹提琴或提琴，用於粵劇伴奏，
　　　　流行於廣東地區。竹提琴與廣東二絃、月
　　　　琴、三絃、橫簫 (即笛子) 和喉管等樂器於粵
　　　　樂中稱為「硬弓」組合，音色較「軟弓」組
　　　　合 (高胡、椰胡、揚琴、秦琴、洞簫等) 更為
　　　　明亮粗獷 (黃泉鋒 2009: 60)。此大冇胡由香
　　　　港蔡福記樂器廠製 (參考本書174頁文章)。

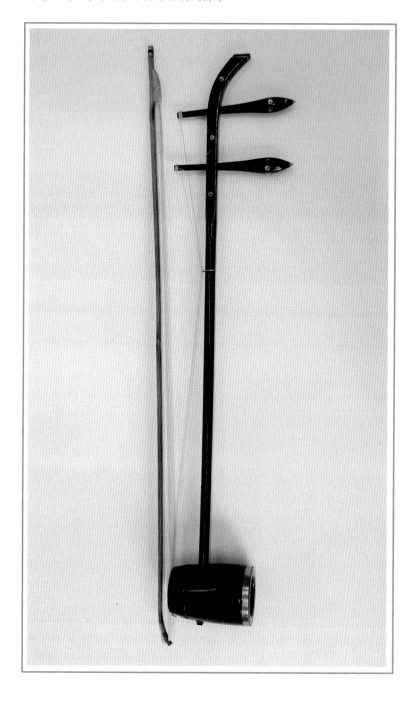

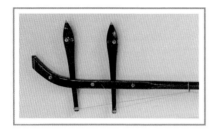

1. 二絃全照
2. 琴頭與琴軸，琴軸琴桿嵌貝製圖案
3. 黑色圓形木製琴筒，蒙蛇皮

名稱：　潮州二絃

編號：　CMI 69

尺寸：　琴頭至琴筒底部全長77公分，琴桿長70公分，琴筒直徑7公分。

描述：　烏木琴桿與琴軸，並嵌貝製圖案，黑色圓形烏木琴筒，蒙蛇皮，絲絃，琴筒後端鑲以銅圈，配螺絲琴弓。

補充資料：潮州二絃為潮州絃詩及潮劇領奏胡琴，亦用於漢調音樂「和絃索」，又名潮胡。流行於廣東潮州、汕頭、福建閩南、閩西地區。此二絃由香港蔡福記樂器廠製（參考本書174頁文章）。

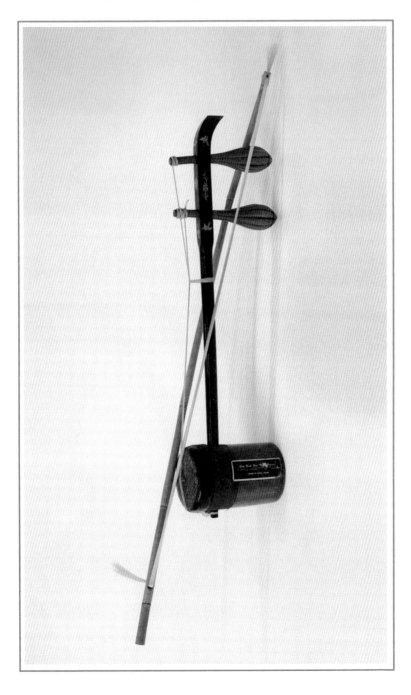

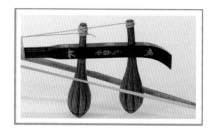
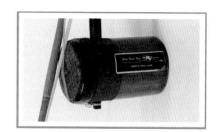

1. 二絃全照

2. 琴頭與琴軸，琴桿嵌貝製圖案

3. 圓形竹製琴筒，蒙蛇皮，蔡福記商標

名稱：　廣東二絃

編號：　CMI 70

尺寸：　琴頭至琴筒底部全長57公分，琴桿長47.5公分，琴筒直徑9公分。

描述：　木質琴桿與琴軸，琴桿嵌貝製圖案，圓形竹製琴筒，蒙蛇皮，絲絃，配傳統弓。

補充資料：廣東二絃為早期粵劇、粵曲領奏胡琴，現在只用於古腔粵曲，又名粵劇二絃、廣胡。二絃是「硬弓」組合中的領奏樂器，這種組合的音響剛勁有力，多伴奏激昂情節及唱腔。此二絃由香港蔡福記樂器廠製（參考本書174頁文章）。

彈

撥

樂

器

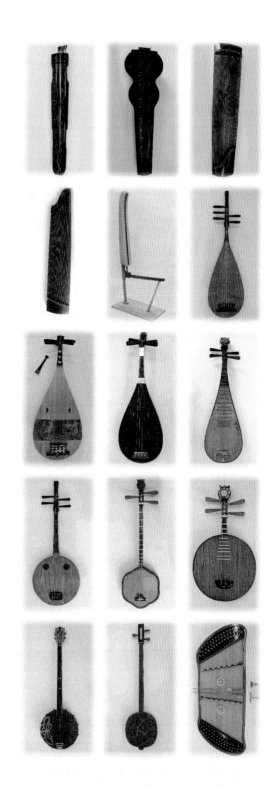

1. 古琴全照
2. 背面把絃繫起的「雁足」
3. 背面刻字「玉堂春」

名稱：　　古琴

編號：　　CMI 394

尺寸：　　長127公分，寬約20公分。

描述：　　七絃，絲絃，十三徽，背面寫有「玉堂春」
　　　　　三字，明朝，仲尼式，斷紋頗多。

補充資料：此古琴為明代古琴，仲尼式，亦稱「孔子
　　　　　式」，為香港中文大學音樂系中國音樂資料
　　　　　館已故創館館長張世彬珍藏，後贈與本系。

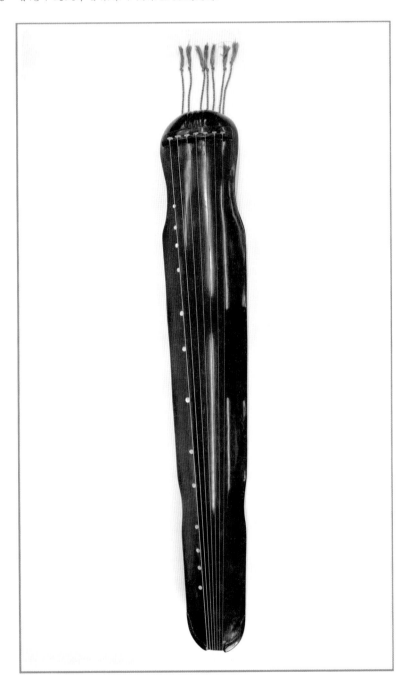

1. 古琴全照
2. 琴頭底面商標「蔡福記中西樂器製造廠」
3. 「雁足」
4. 琴盒上的樂器廠信息

名稱： 古琴

編號： CMI 443

尺寸： 長121公分，寬約20公分。

描述： 七絃，尼龍包鋼絃，十三徽，蕉葉式。

補充資料： 此古琴由香港蔡福記樂器廠於1986年製，於
2001年5月3日收入本系。「蕉葉琴」是指琴
的形制酷似芭蕉的葉子，故取此名。蕉葉式
被認為是文人製琴之典範，造型飄逸、流暢
(參考本書174頁文章)。

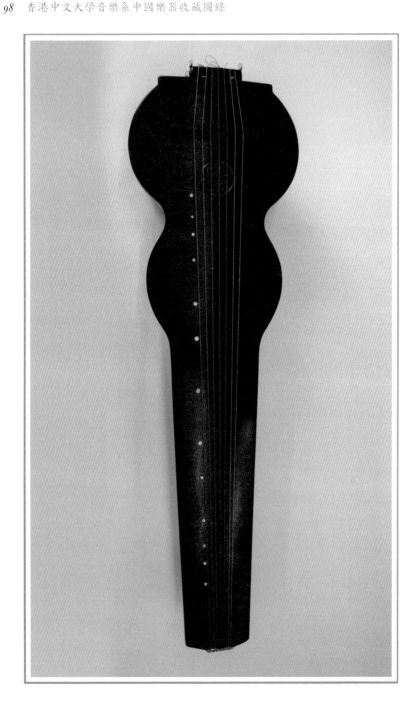

1. 古琴全照
2. 琴面雕花裝飾

名稱： 古琴

編號： CMI 84

尺寸： 長125公分，音箱最寬處寬約40公分。

描述： 七絃，絲絃，十三徽，擴音音箱為葫蘆形
制。

補充資料： 此古琴為張世彬製，共鳴箱模仿吉他，異於
傳統古琴制式，目的是為擴大音量（余少華
2005: 66; 樂聲 2002: 1），這是20世紀70年代
樂器改革的嘗試，但並不為琴人所接受。

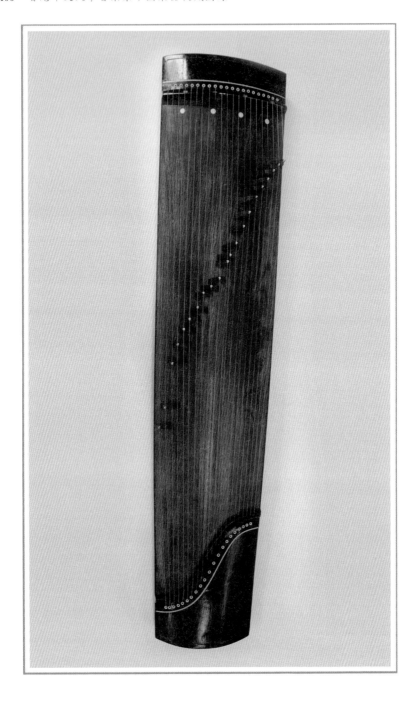

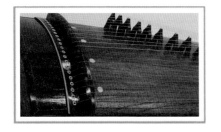
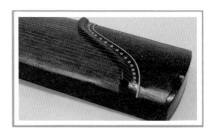

1. 箏全照
2. 琴頭
3. S形琴尾

名稱： 箏

編號： CMI 297

尺寸： 長149公分，寬約43.5公分，琴箱高11公分。

描述： 深色面板，二十一絃，鋼絃。

補充資料： 一般認為箏在戰國時期開始流傳。此箏為改革的現代二十一絃箏，除增加絃數以擴充音域外，面板亦受到鋼琴結構的影響，由拱型變為趨於平面，尾端亦改為S形（余少華 2005: 20-21; 樂聲 2002: 30）。此箏由香港蔡福記樂器廠製（參考本書174頁文章），20世紀70年代本系蘇振波老師曾用於教學。

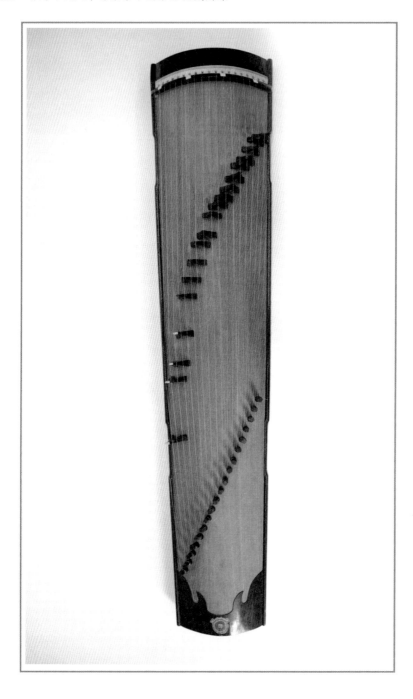

1. 潮州箏全照
2. 琴絃與琴軸

名稱：　　　潮州箏

編號：　　　CMI 104

尺寸：　　　長137公分，寬約31公分，琴箱高11公分。

描述：　　　十九絃，鋼絃，一絃一軸，絃軸置於面板上。

補充資料：　潮州箏流行於廣東潮州、汕頭、閩南、閩東及贛南部份地區。傳統潮州箏多為十六絃或十八絃，改革後多為二十一絃或二十五絃。較著名的潮州箏曲目有《寒鴉戲水》。此潮州箏由汕頭樂器廠製，為十九絃。

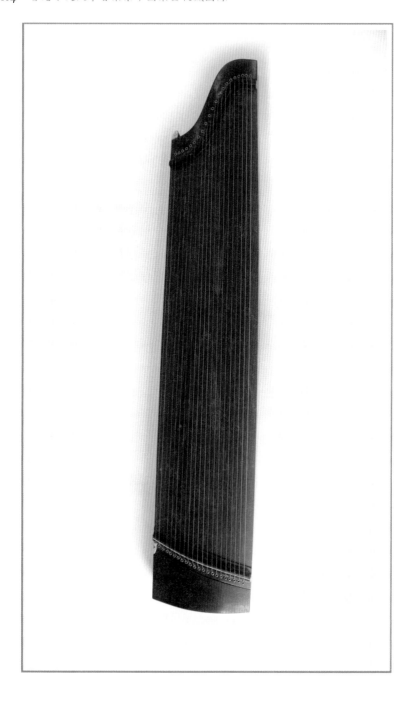

1. 箜篌全照
2. 二十一絃
3. S 形琴尾

名稱：　箜篌

編號：　CMI 548

尺寸：　長125公分，寬40公分，琴箱高21公分。

描述：　二十一絃，絲絃，無橋碼，琴尾為 S 形。

補充資料：　「箜篌」一詞早見於漢司馬遷《史記・封禪書》。古代箜篌有分為臥箜篌、豎箜篌、鳳首箜篌三種制式（余少華 2005: 22; 劉東升等 1987: 130）。此藏品為臥箜篌，為黃禕琦製，於2007年4月1日贈與本系。

1. 箜篌全照
2. 琴柱
3. 琴軸

名稱： 箜篌

編號： CMI 348

尺寸： 高177公分，寬81公分。

描述： 木製琴柱，二十三絃，絲絃。

補充資料： 此箜篌為豎箜篌，為依照日本奈良正倉院所
藏之唐代豎箜篌殘件制式的複製品，於1998
年1月22日收入本系。正倉院是位於日本奈良
的一座用於儲藏古代帝王寶物的倉庫，其中
包括隋唐時期由中國傳到日本的許多樂器，
如琵琶、阮咸、箜篌等，這些藏品為現今唐
代音樂研究提供了重要的歷史資料。

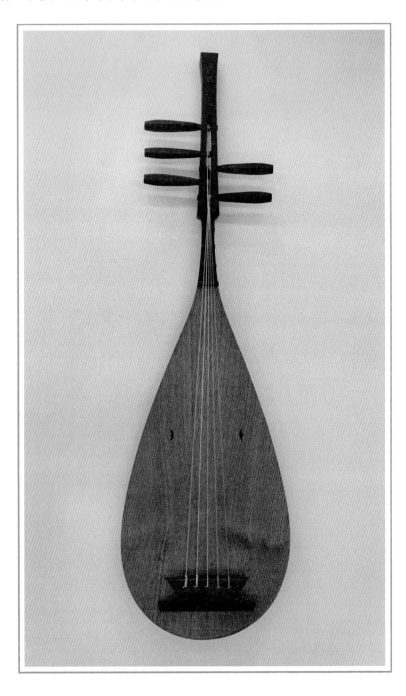

1. 琵琶全照
2. 面板月牙形音窗
3. 琴頭與五軸

名稱： 五絃琵琶

編號： CMI 347

尺寸： 長170公分，寬約32公分。

描述： 梨形琴身，直項，五絃，絲絃，四相無品，
面板有月牙形音窗。

補充資料： 五絃琵琶又稱「五絃」，魏晉南北朝時從西
域傳入中國。樂器形制為直項，四相無品 (余
少華 2005: 31-33; 劉東升等 1987: 100)。此琵
琶為日本奈良正倉院藏品的複製品，由富金
原靖與酒井壽之製，木戶敏郎監製，於1998
年1月22日收入本系。富金原靖為日本上野學
園大學日本音樂資料室研究員、樂器研究
家。

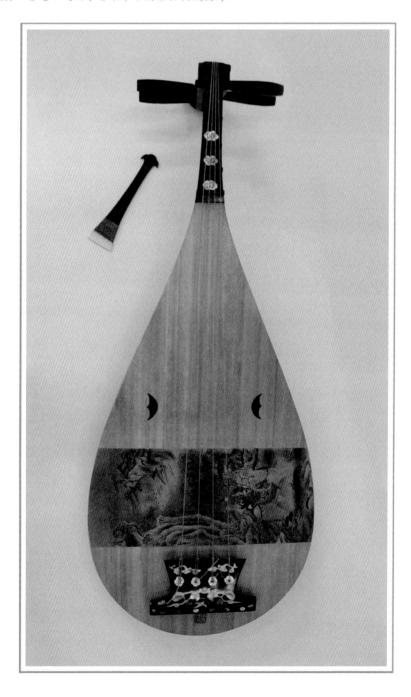

2　3

1

1. 琵琶正面全照
2. 背面螺鈿花紋
3. 曲項近90度

名稱：　曲項琵琶

編號：　CMI 353

尺寸：　長95.5公分，寬40公分，曲項部份長24公分。

描述：　梨形琴身，四絃，絲絃，四相，無品，曲項近90度，背面及項有螺鈿花紋，面板有繪圖及月牙形裝飾仿音窗。

補充資料：　曲項琵琶於魏晉時期由西域傳入中原，盛於隋唐，後曾東傳至朝鮮（今韓國）、日本、越南（余少華 2005: 31-32）。此琵琶為香港阮仕春先生根據日本奈良正倉院所藏唐琵琶所複製，於1998年11月4日收入本系。阮仕春為香港中樂團樂器研究改革主任，熱衷於多種樂器的製作及改良。

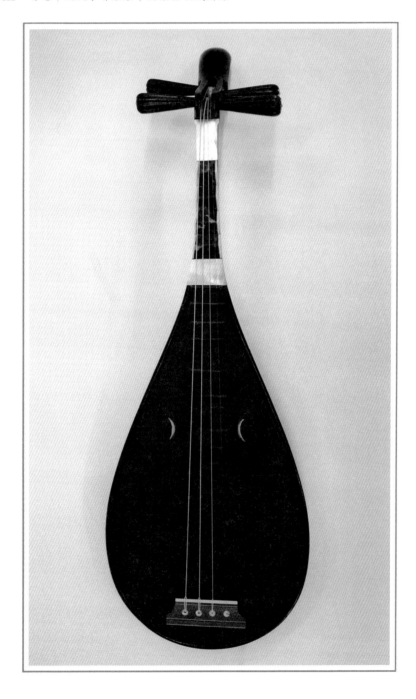

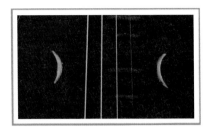

1. 琵琶全照
2. 面板月牙形音窗
3. 曲項

名稱： 南音琵琶

編號： CMI 427

尺寸： 長92公分，寬33公分，曲項部份長24公分。

描述： 梨形琴身，曲項近120度，四絃，一絃（子絃）為尼龍絃，二絃（中絃）、三絃（老絃）、四絃（纏絃）均為絲絃，四相十品，面板有月牙形音窗。

補充資料： 此琵琶為南音琵琶，為福建南音（臺灣稱南管）的主要彈撥樂器，傳承唐代琵琶形制四絃四相，面板有月牙形音窗，並增加十品。演奏時橫抱，左手稍高。此琵琶於2001年5月31日收入本系，同時收入的南管樂器還有南音洞簫、二絃、三絃、木魚、叫鑼、雙鐘、響盞、四塊、拍板等。

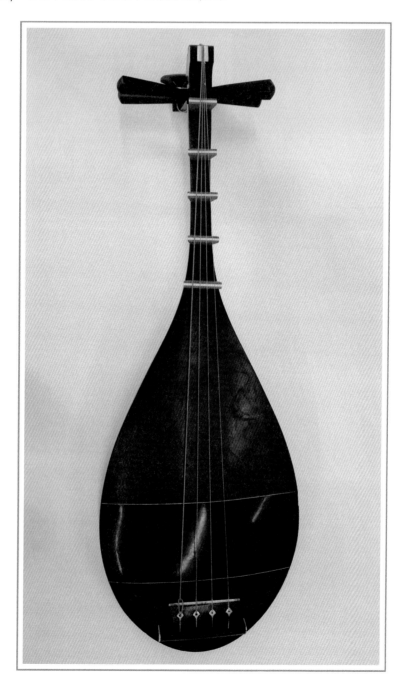

1. 琵琶全照
2. 月牙形音窗
3. 曲項近90度，五相

名稱：	日本筑前琵琶
編號：	CMI 438
尺寸：	長93公分，寬33公分，曲項部份長28公分。
描述：	梨形琴身，曲項近90度，四絃，絲絃，五相，無品，面板開月牙形音窗。
補充資料：	筑前國是日本古代一個小國，大致位於今福岡縣西部。筑前琵琶出現於日本明治20年代(約19世紀80至90年代)，其源於筑前的盲僧琵琶，並參考了薩摩琵琶，結合了三味線的演奏指法，演奏時為豎抱。此琵琶由香港蔡福記樂器廠創辦人蔡春福收藏並修復（參考本書174頁文章），於2001年5月3日收入本系。

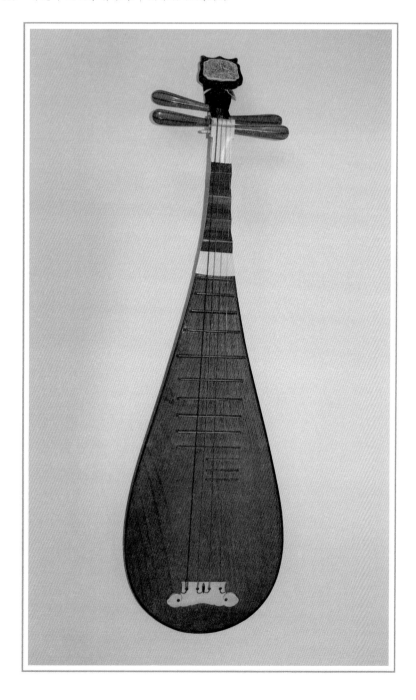

1. 琵琶全照
2. 琴頭雕花
3. 琴把背後題字「民國三十六年蔡福記瑞乾製」
4. 琴身背後刻字「樂風」

名稱： 琵琶

編號： CMI 441

尺寸： 長97公分，寬27公分。

描述： 梨形琴身，琴身較為修長，直項，四絃，一絃 (子絃) 為尼龍絃，二絃 (中絃)、三絃 (老絃)、四絃 (纏絃) 均為絲絃，四相十三品，面板無音窗設計。

補充資料： 此琵琶屬於近代琵琶，在唐琵琶四相的基礎上增加了十三品，品位的增加源於對阮咸品位設計的參考。此琵琶由香港蔡福記樂器廠於1947年製 (參考本書174頁文章)，於2001年5月3日收入本系。

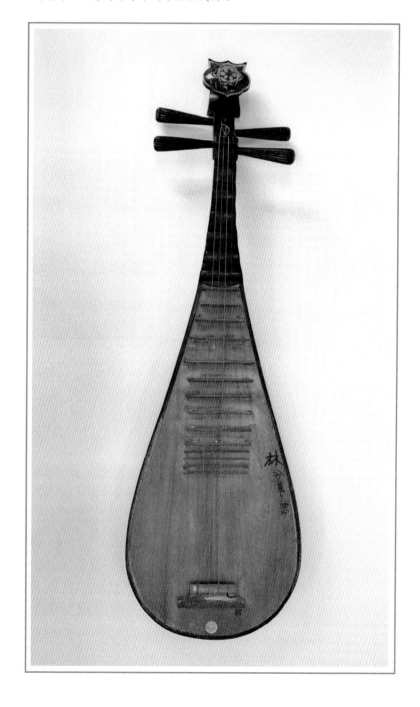

1. 琵琶全照
2. 琴頭裝飾及琴軸
3. 面板題字「林介聲」,「潮樂」

名稱: 潮樂琵琶

編號: CMI 517

尺寸: 長102公分,寬33公分。

描述: 梨形琴身,琴身較為修長,四絃,一絃與三
絃為尼龍絃,二絃與四絃為絲絃,六相十四
品,面板有題字,無音窗設計。

補充資料: 潮樂琵琶用於潮州音樂。潮州音樂流行於潮
州、福建、臺灣、香港、東南亞等潮州人聚
居地,採用傳統七律 (七平均律),相對於十
二平均律,第四音 fa 稍高,第七音 ti 稍
低,其餘各音均與十二平均律不同,高低多
少全憑樂師經驗判斷。此琵琶相數與品數有
別於常見的四相十三品琵琶,即是根據潮州
音樂之音律特點而改變。此琵琶為林介聲於
2005年10月27日贈與本系。

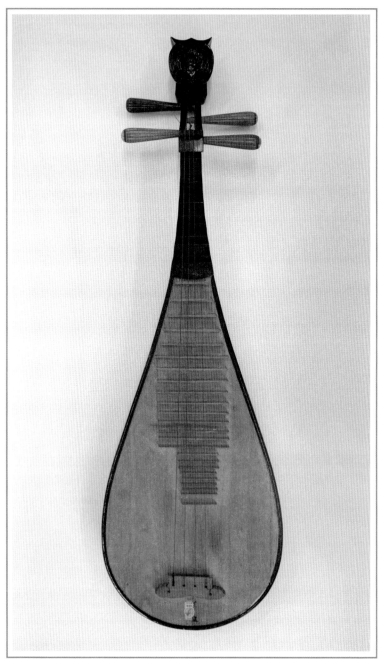

1. 琵琶全照
2. 蝙鼠琴頭

名稱：　琵琶

編號：　CMI 518

尺寸：　長102公分，寬32公分。

描述：　梨形琴身，琴身較為修長，四絃，全為尼龍
　　　　包鋼絃，六相二十四品，半音品位，面板無
　　　　音窗設計。

補充資料：　此琵琶屬於現代琵琶，經過改革增加了相位
　　　　和品位，並按十二平均律排列，廣泛應用於
　　　　獨奏和現代民族管絃樂團，也常見於民間曲
　　　　藝和地方戲曲伴奏中。此琵琶為林介聲於
　　　　2005年10月27日贈與本系。

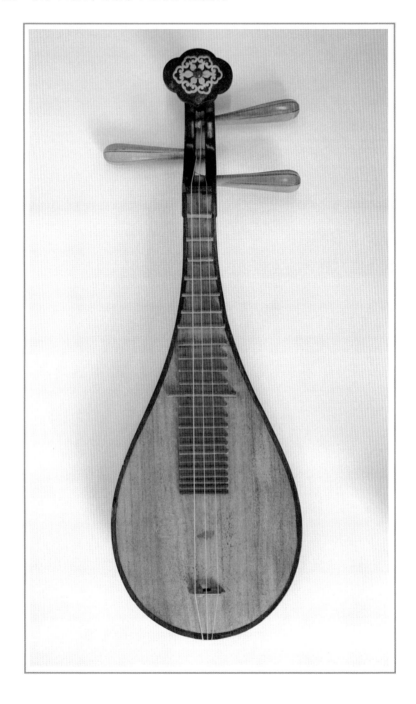

1. 柳琴全照
2. 琴頭與琴軸，三絃
3. 桐木面板，沒有音窗

名稱： 柳琴

編號： CMI 94

尺寸： 長65.5公分，寬22公分。

描述： 梨形琴身，琴身較琵琶更短，三絃，絲絃，二十四品，桐木製面板，面板無音窗設計。

補充資料： 柳琴又名柳葉琴、金剛腿、土琵琶。是唐代以來在民間流傳的彈撥樂器之一，其外形、結構、奏法均與琵琶相似。最初柳琴為二或三絃，七或十品，是魯南、蘇北一帶柳琴戲、安徽泗州戲的主奏樂器。1949年後形制有三絃二十四品，兩個音窗，品位按十二平均律排布。目前柳琴為四絃二十九品，有兩個音窗。此柳琴約為20世紀70年代形制，但無音窗。

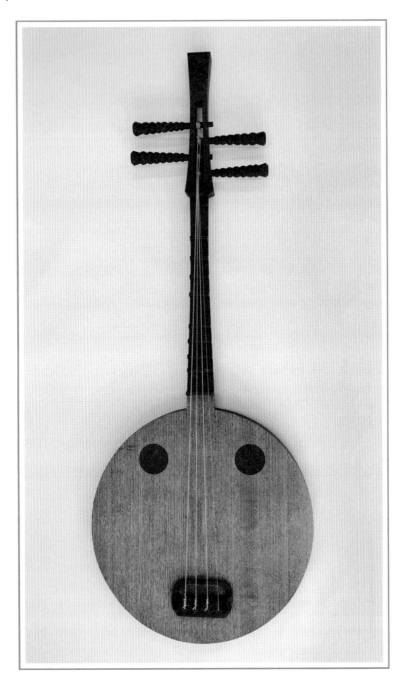

1. 阮咸全照
2. 面板圓形裝飾
3. 琴頭與四軸

名稱：　　阮咸

編號：　　CMI 349

尺寸：　　長102公分，琴身直徑39公分。

描述：　　圓形琴身，直項，四絃，絲絃，九相，木質
　　　　　面板。

補充資料：阮咸古稱「秦琵琶」(見唐代杜佑《通典》及
　　　　　《舊唐書·音樂志》)，在隋唐時期曲項琵琶
　　　　　傳入中原，佔用了「琵琶」這名稱，於是借
　　　　　晉朝「竹林七賢」之一，擅奏此樂器的阮咸
　　　　　為名 (劉東升等 1987: 101; 余少華 2005:
　　　　　25-26)。此阮咸為日本奈良正倉院所藏唐製阮
　　　　　咸的複製品，由中日友好基金於1998年1月22
　　　　　日贈與本系。

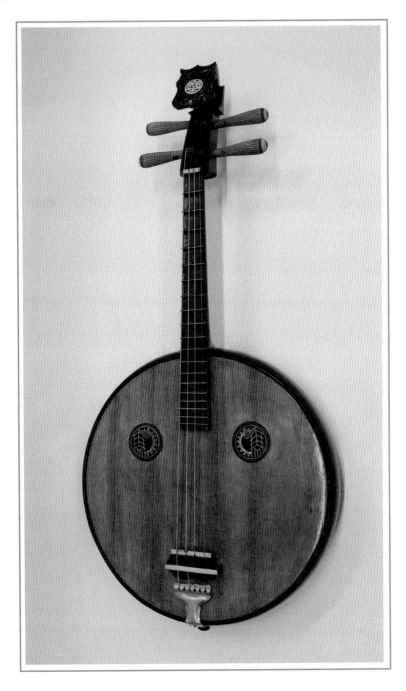

1. 大阮全照
2. 音窗雕花：齒輪與麥穗
3. 琴頭雕花與「樂」字

名稱： 大阮

編號： CMI 425

尺寸： 長105公分，琴身直徑51公分。

描述： 圓形琴身，直項，四絃，鋼絃，十九品，桐木製面板，音窗雕花為齒輪與麥穗，琴頭鑲嵌骨雕裝飾「樂」字。

補充資料： 阮在中國漢代已有，但形制與現代不同，多為十二品，面板無音窗。1949年後，阮得到一系列改革，擴大琴箱，增大面板，並開音窗從而增大其音量，品位亦增加，並按十二平均律排列。按形制大小分為小阮、中阮、大阮等，作為現代民族管絃樂團的低音部樂器。此大阮由鑪峰樂苑的盧軾贈與本系。

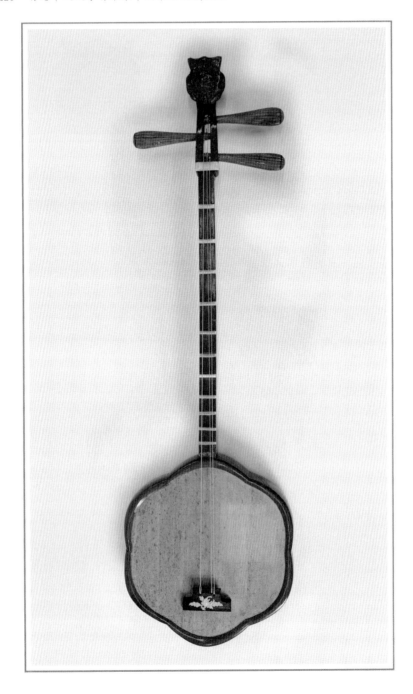

1. 秦琴全照
2. 琴頭與琴軸
3. 面板裝飾

名稱： 秦琴

編號： CMI 128

尺寸： 長92公分，琴箱寬約27公分。

描述： 梅花型琴箱，三絃全為絲絃，分為兩組，外
兩絃為一組，十二品，木質面板，無音窗。

補充資料： 目前學術研究一般認為秦琴之前身為阮咸。
音箱用桐木製，音域約有三個八度。彈奏時
左手持琴，右手用撥子彈奏。流行於廣東、
潮州一帶 (劉東升等 1987: 211; 樂聲 2002:
177-178)。

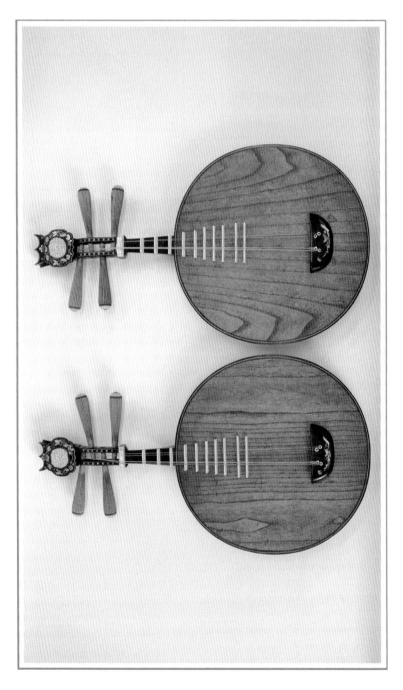

1. 月琴全照
2. 面板裝飾
3. 琴身側面裝飾

名稱： 月琴

編號： CMI 437

尺寸： 長63公分，琴箱直徑36公分。

描述： 圓形音箱，四絃，兩絃分別為一組，外兩絃為尼龍絃，內兩絃為絲絃，十品，木質面板，無音窗。兩把月琴琴箱側面分別飾有龍、梅花及雀鳥雕花。

補充資料： 月琴即短柄之阮咸，現多用於京劇樂隊伴奏中。此對月琴由香港蔡福記樂器廠目前經營者蔡昌壽之祖父蔡春福於清光緒二年（1876年）在汕頭時製（余少華 2005: 27），於2001年5月3日收入本系（參考本書174頁文章）。

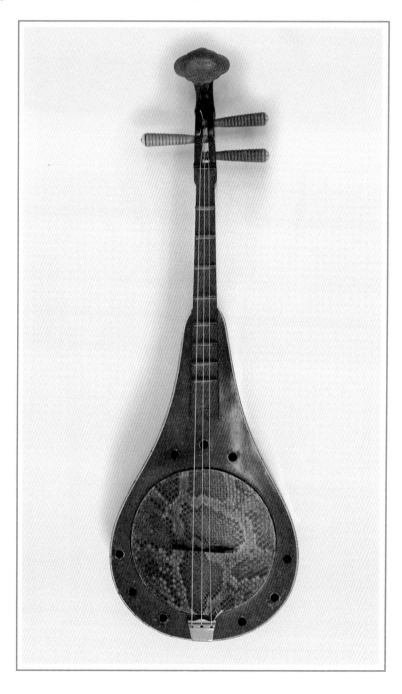

1. 秦琶全照
2. 琴頭與琴軸
3. 梨形琴箱，蛇皮板面

名稱：　秦琶

編號：　CMI 125

尺寸：　長107公分，寬35公分。

描述：　梨形琴箱，三絃，絲絃，八品，板面蒙蛇皮。

補充資料：　香港中文大學音樂系中國音樂資料館原紀錄中，此樂器名為低音秦琴；在余少華《樂猶如此》一書中（2005: 67）稱其為秦琶。此類樂器曾見於20世紀60年代香港的國樂團，形制實為梨形琵琶琴身的低音秦琴，共有八品，品位沿用七律，這是廣東音樂的傳統音律，又稱粵律。

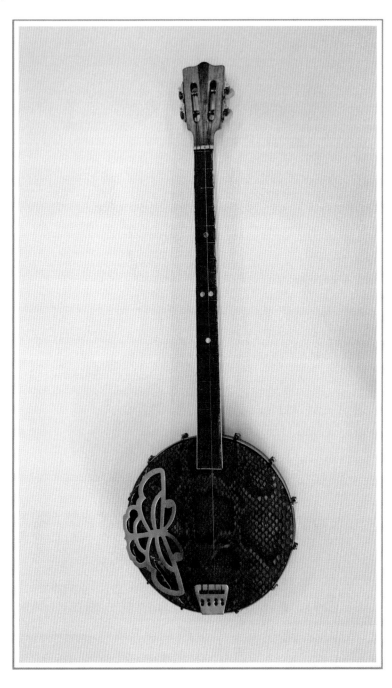

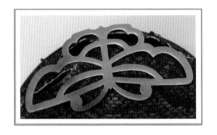

1. 班祖全照
2. 板面鋼蝶裝飾
3. 琴頭與四個機械軸

名稱：　班祖

編號：　CMI 126

尺寸：　長81公分，琴箱直徑26公分。

描述：　圓形琴箱，鋼質琴身，四機械軸，四絃，鋼
　　　　絃，二十二品，蛇皮板面，板面有鋼質蝴蝶
　　　　裝飾。

補充資料：　班祖形制仿美國民間樂器 *banjo*，曾流行使
　　　　用於香港粵劇及粵曲中。在此樂器流行時
　　　　期，其又被稱為「蛇皮秦琴」。此班組是用
　　　　十二平均律品位，異於一般蛇皮秦琴的傳統
　　　　七律 (余少華 2005: 68)。

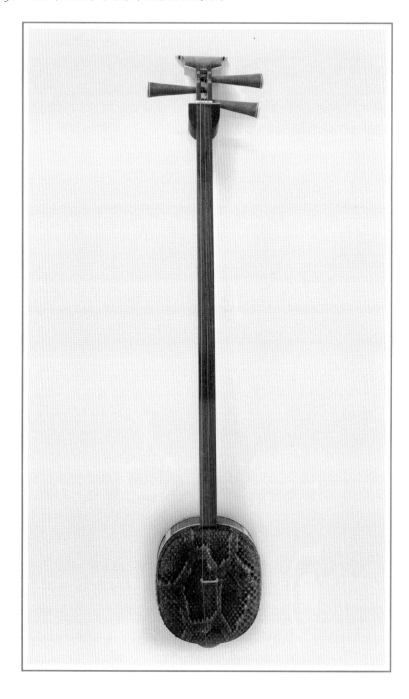

1. 大三絃全照
2. 琴頭與琴軸
3. 琴箱蒙蛇皮

名稱：　大三絃

編號：　CMI 288

尺寸：　長123公分，寬21公分。

描述：　橢圓形琴箱，三絃，外絃為鋼絃，中絃及內
　　　　絃為尼龍包鋼絃，無品，琴箱兩面均蒙蛇
　　　　皮。

補充資料：　大三絃又稱「曲絃」，用於北方曲藝 (如京韻
　　　　大鼓)，亦見於現代中樂合奏中。此三絃由上
　　　　海民族樂器廠製，牡丹牌。上海民族樂器廠
　　　　建於1958年，以生產敦煌牌中國民族樂器聞
　　　　名全國。牡丹牌樂器主要由其子公司之一的
　　　　蘭考上海牡丹樂器有限公司製造。

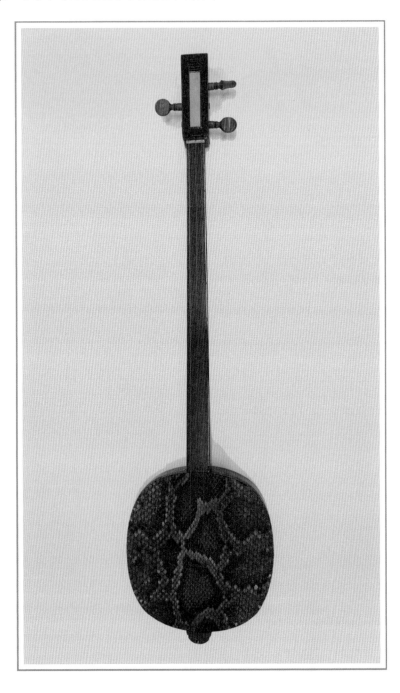

1. 忽雷全照
2. 琴箱蒙蛇皮
3. 琴頭與琴軸

名稱： 忽雷

編號： CMI 123

尺寸： 長92.5公分，寬24公分。

描述： 橢圓形琴箱，琴箱較三絃大，僅一面蒙蛇
皮。三絃均為尼龍絃，無品，琴桿較三絃
短。

補充資料： 忽雷原為蒙古族古老的彈撥絃鳴樂器。此忽
雷為現代忽雷，相比起唐代火不思形制的
大、小忽雷，其設計較類似三絃（余少華
2005: 25）。此三絃亦由上海民族樂器廠製，
牡丹牌。

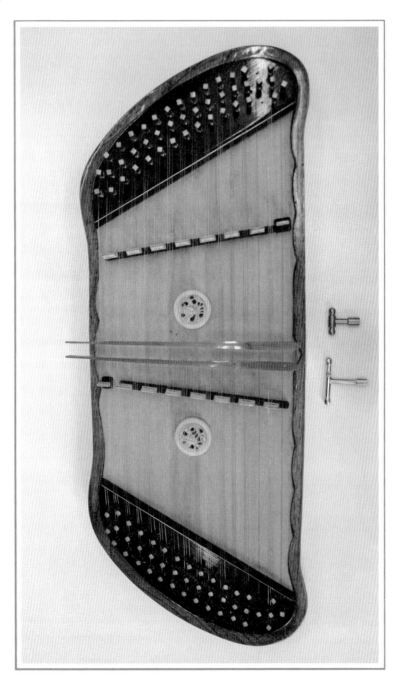

1. 揚琴正面全照
2. 象牙雕花音窗
3. 琴身背後題款 (詳見本書188頁文章)
4. 琴身側面題記 (同上)

名稱：　揚琴

編號：　CMI 480

尺寸：　長77公分，寬29公分，高9公分。

描述：　琴身為蝴蝶形制，面板開兩個音窗，飾以象牙雕花，共兩排琴碼，每排琴碼上有八組琴絃，全為鋼絃。琴身背後與側面均有題記。

補充資料：　揚琴為源於波斯的擊絃樂器，約於明代傳入中國廣東沿海一帶，以雙竹敲打，用於說唱南音及粵曲伴奏，因其梯形琴箱狀似蝴蝶，當時又稱「蝴蝶琴」，通常有兩排琴碼，面板開有兩個圓型音窗。此揚琴為香港古腔粵曲名家李銳祖於2002年6月贈與本系 (參考本書188頁文章)。

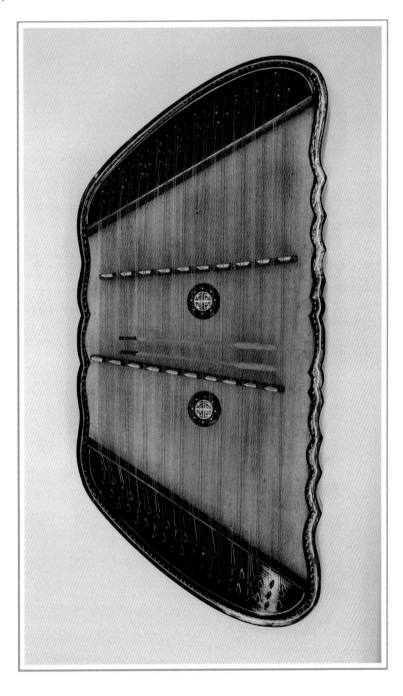

1. 揚琴全照
2. 琴蓋金漆繪圖
3. 面板「壽」字音窗

名稱：　揚琴

編號：　CMI 146

尺寸：　長88公分，寬43公分，高12公分。

描述：　蝴蝶形制琴身，面板開兩個音窗，雕刻
　　　　「壽」字裝飾，兩排琴碼，每排琴碼上有十
　　　　組琴絃，全為鋼絃。配有琴蓋，表面飾以金
　　　　漆繪圖。

補充資料：此揚琴由香港蔡福記樂器廠目前經營者蔡昌
　　　　壽之祖父蔡春福製（參考本書174頁文章）。此
　　　　琴較早期揚琴又將琴絃增加為每排琴碼十
　　　　組，反映出造琴師對擴大音域、便於演奏的
　　　　考量。其琴蓋及琴身邊緣的金色繪圖乃蔡春
　　　　福擅長的金漆繪圖工藝，是借鑒清末製造家
　　　　具常用的金漆裝飾工藝而來。

打擊樂器

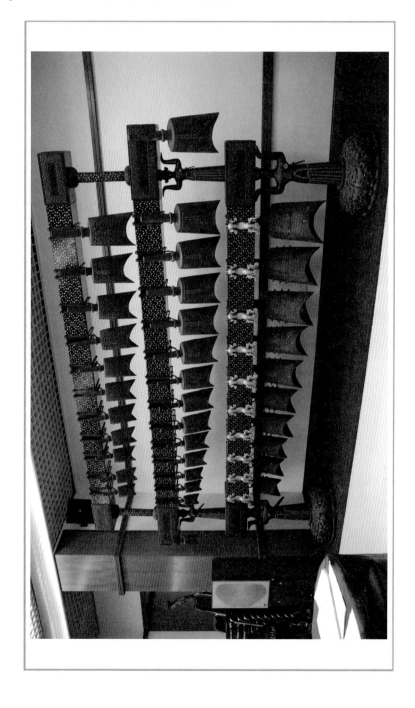

1. 編鐘全照
2. 鐘面銘文
3. 人形支柱

名稱： 仿製曾侯乙墓編鐘

編號： CMI 354

尺寸： 長4.07米，高2.64米。

描述： 共三十六枚鐘，每枚鐘均呈合瓦形，鐘上刻
有篆體銘文。鐘架為銅木結構，飾以彩繪花
紋，兩端木樑雕以人形，並套以浮雕青銅。

補充資料： 此編鐘為本系於1998年委託湖北白雲古典藝
術研究所按照戰國曾侯乙墓出土編鐘的形
制、音律和銘文所複製。原樂器共六十五枚
鐘，此複製品有三十六枚。每枚鐘的合瓦形
設計使其各可以敲出兩個音（正面與兩側）。
每枚鐘上還刻有先秦的律制。曾侯乙編鐘的
出土對學者理解古中國律學有重要的影響（余
少華 2005: 12; 劉東升等 1987: 59-60; 樂聲
2002: 477-478）。

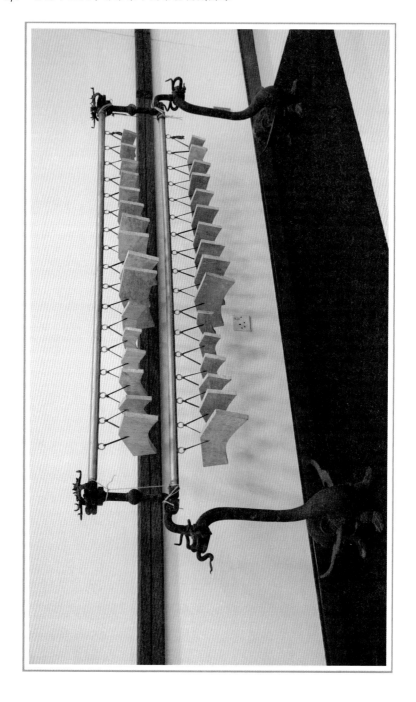

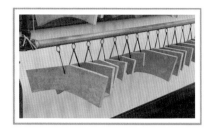

1. 編磬全照
2. 曲折形石磬
3. 獸形支柱

名稱：　仿製曾侯乙墓編磬

編號：　CMI 483

尺寸：　長2.48米，高1.03米。

描述：　磬板為石灰石製，共三十二件，分高低兩排
　　　　懸掛。磬架為青銅製，兩支柱呈怪獸狀，龍
　　　　頭、鶴頸、鳥身、鱉足。

補充資料：此編磬為按照戰國曾侯乙墓出土編磬的形制
　　　　所複製。三十二件石磬分兩排懸掛，每排又
　　　　分兩組，左側一組六件，按四或五度關係排
　　　　列；右側一組十件，按二、三、四度關係排
　　　　列 (劉東升等 1987: 64; 樂聲 2002: 529)。

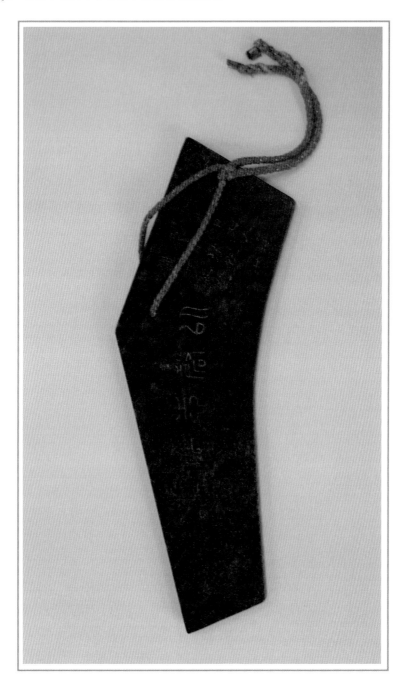

1. 特磬全照
2. 篆書刻字「以磬志慶」

名稱：　特磬

編號：　CMI 207

尺寸：　長42公分，寬18公分，厚2公分。

描述：　特磬上刻有「慶祝香港中文大學崇基院二十
　　　　週年紀念」及「莊本立製贈　一九七一年十
　　　　月五日」，並以篆書刻有「以磬志慶」四
　　　　字。

補充資料：特磬則指單件懸掛的石磬。此特磬由前臺灣
　　　　　文化大學國樂系主任莊立本教授於1971年
　　　　　贈。

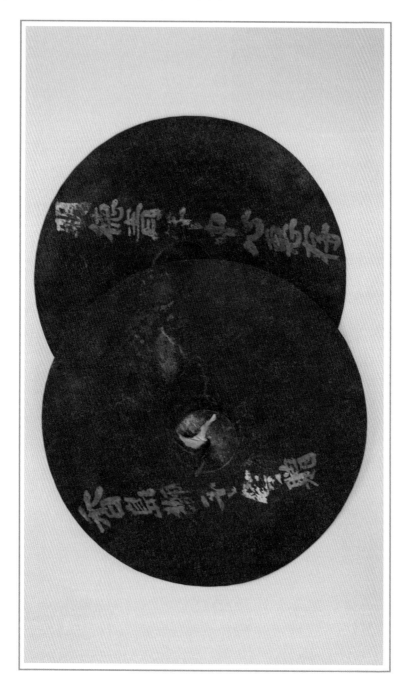

1. 鐃全照
2. 鐃面題字「香島獅子會贈」
3. 鐃面題字「明德青年中心惠存」

名稱：　鐃

編號：　**CMI 233**

尺寸：　直徑30.5公分。

描述：　銅製，鐃背面有題字。

補充資料：　鐃在中國商代（公元前16世紀－前11世紀）已
　　　　　經出現。現常見於民間宗教音樂、器樂、戲
　　　　　曲、說唱及歌舞音樂中。此鐃由香島獅子會
　　　　　贈與本系。香島獅子會是國際獅子總會中國
　　　　　港澳303區的其中一個分會，成立於1963年，
　　　　　主要推行社會服務和慈善活動。

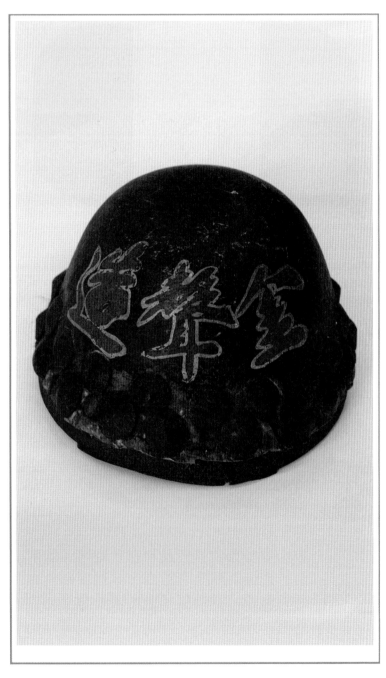

1. 沙鼓正面全照
2. 沙鼓頂部
3. 位於沙鼓底部邊緣的釘

名稱： 沙鼓

編號： CMI 166

尺寸： 鼓面直徑16公分，高4公分。

描述： 鼓身呈碗型，鼓身以硬木拼貼而成，單面以釘蒙牛皮，上寫有「金聲造」字樣。

補充資料： 沙鼓又稱「和尚頭」，用於粵劇伴奏和佛山「十番鑼鼓」合奏中。演奏時以細竹棒或藤條敲擊頂部發聲 (樂聲 2002: 670)。

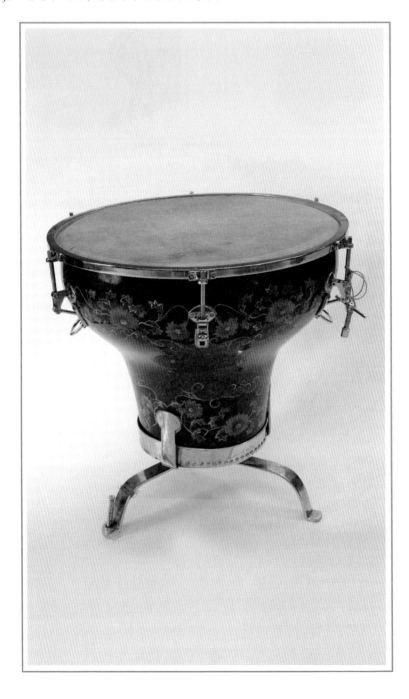

2 3

I

1. 定音花盆鼓全照
2. 鼓邊花紋
3. 金屬螺絲

名稱： 定音花盆鼓

編號： CMI 162

尺寸： 鼓面直徑75公分，高77公分。

描述： 鼓身上寬下窄，牛皮鼓面以金屬鼓環及六柄
螺絲固定，三腳架為金屬製。

補充資料： 定音花盆鼓是在花盤鼓的形制基礎上，吸收
西方定音鼓固定音高的特點改製而成（劉東
升等 1987: 153）。樂器透過金屬螺絲和金屬鼓
環改變鼓皮張力從而調節音高。與西方定音
鼓類似，演奏時通常會兩至三個鼓並用，定
音為四度、五度或八度的音程關係。

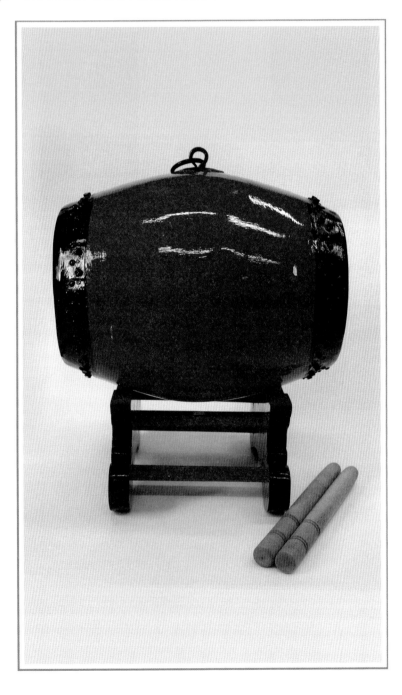

1. 坐鼓全照
2. 鼓身頂部黑色吊環
3. 鼓面中心漆黑色圓

名稱：　坐鼓

編號：　CMI 377

尺寸：　鼓連架自鼓身頂部至地面高48公分，鼓面直徑33公分。

描述：　木質橢圓形桶狀鼓身，漆紅色，兩面皆以釘蒙皮，並在鼓面中心漆黑色圓。鼓身兩邊鑲有金屬吊環。附木質坐架及鼓槌。

補充資料：　坐鼓為西安鼓樂主奏樂器。從樂器名稱「坐鼓」及鼓架高度推測，演奏者需以端坐姿態演奏此樂器。

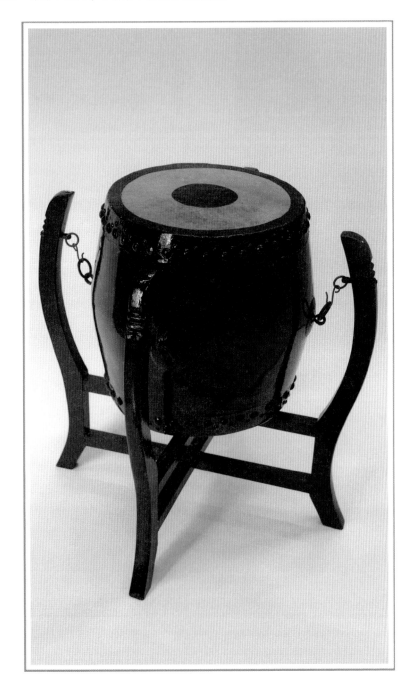

1. 樂戰鼓全照
2. 鼓面，黑色鼓身

名稱：　樂戰鼓

編號：　CMI 379

尺寸：　鼓身高38公分，鼓連架自鼓面至地面高63公分，鼓面直徑36公分。

描述：　木質橢圓形桶狀黑色鼓身，兩面皆以釘蒙皮，並在鼓面中心漆黑色圓。鼓身四邊鑲有金屬吊環，用以懸掛在四腳木架上。以木質鼓槌擊打。

補充資料：　樂戰鼓為西安鼓樂主奏樂器。

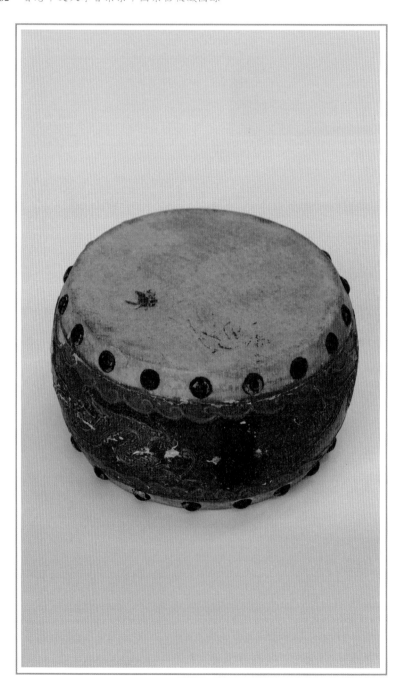

1. 小鼓全照
2. 牛皮鼓面

名稱：　小鼓

編號：　CMI 170

尺寸：　鼓面直徑15.5公分，高5公分。

描述：　木質扁圓鼓身，兩面皆以釘蒙以牛皮。紅色
　　　　鼓身刻有龍圖案，側面鑲有金屬吊環。

補充資料：　小鼓又稱扁鼓。中國鼓類樂器常見在鼓身刻
　　　　　　有圖案。在宋代時多為在鼓身刻飛龍圖案，
　　　　　　後至明代則以蓮花或寶相花圖案取代。這些
　　　　　　圖案繪畫的傳統，一直保留至現今中國鼓樂
　　　　　　器的製造中。

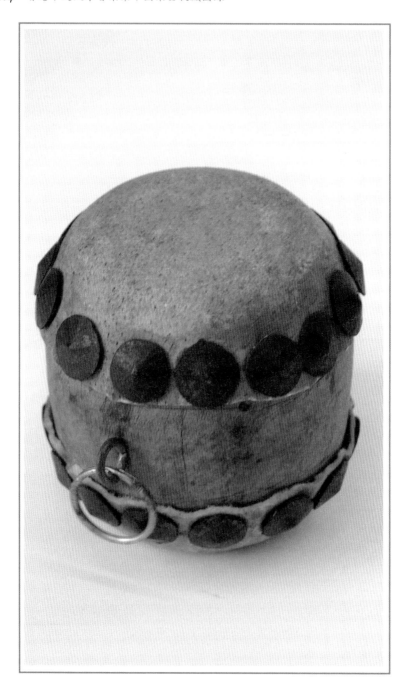

1. 雙皮鼓全照
2. 鼓面
3. 鼓邊鐵釘

名稱： 雙皮鼓

編號： CMI 163

尺寸： 鼓面直徑11公分，高11公分。

描述： 木質扁圓形鼓身，兩面皆以釘蒙上牛皮，側
面鑲有金屬吊環。

補充資料： 雙皮鼓又名馬蹄鼓。用於粵劇伴奏和佛山
「十番鑼鼓」(劉東升 1992: 32)，流行於廣
東、廣西等粵語地區。

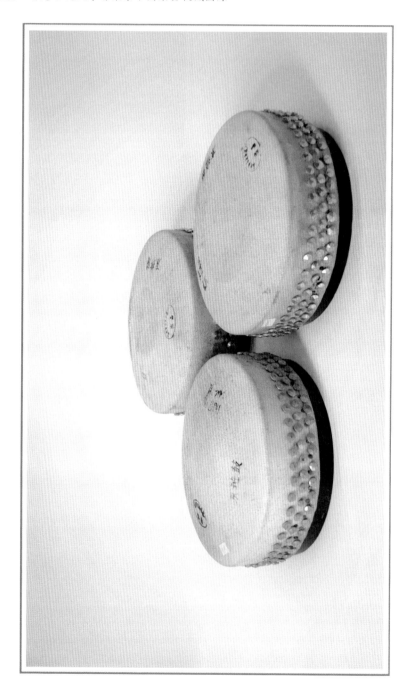

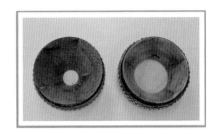

1. 板鼓全照 (上：中音板鼓；下左：高音板鼓；下右：低音板鼓)
2. 鼓面 (低音板鼓)
3. 板鼓底面 (左：高音板鼓；右：低音板鼓)

名稱： 板鼓 (高、中、低音)

編號： CMI 407-409

尺寸： 鼓面直徑26公分，高9公分；擊打部份直徑7
公分 (高音)、9.5公分 (中音)、14公分 (低
音)。

描述： 木製鼓身，單面以釘蒙皮。

補充資料： 板鼓又稱「單皮鼓」，以兩根幼竹棒擊打發
聲，主要見於戲曲音樂，如崑曲、京劇等。
由於實木鼓身呈金塔形，因此板鼓主要的擊
打位置只有鼓皮中間沒有與木板連接的部
份。擊打部份直徑越小，音高越高。

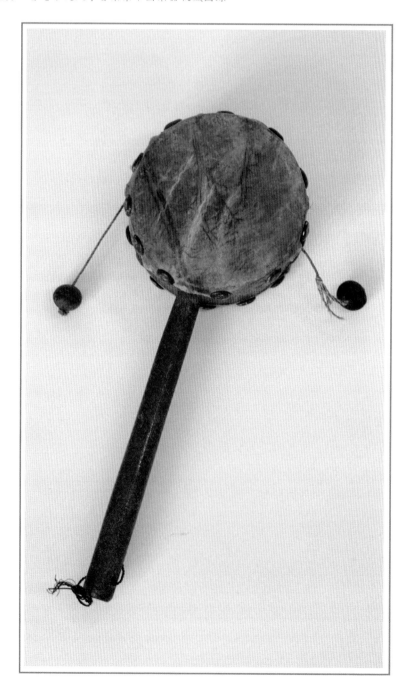

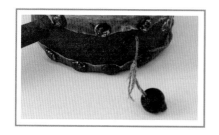

1. 絃鼗全照
2. 鼓邊釘及繩頭圓珠

名稱： 絃鼗

編號： CMI 164

尺寸： 鼓身及鼓柄全長21公分，鼓面直徑8公分。

描述： 雙面鼓，鼓旁兩面繫以繩，繩頭縛以圓珠。

補充資料： 絃鼗又稱鞀鼓、博浪鼓、貨郎鼓，轉動鼓柄
繩珠擊鼓發聲 (余少華 2005: 23)。

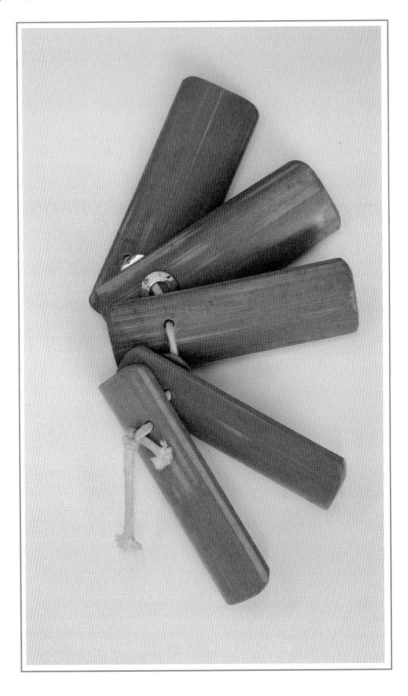

1. 蓮花板全照
2. 板間鐵片

名稱： 蓮花板

編號： CMI 367

尺寸： 五塊竹板尺寸基本一致，每塊板長11公分，
寬3.8公分。

描述： 竹製，五片，板與板之間夾有鐵片。

補充資料： 蓮花板多用於快板書、山東快板、天津快板
等中國民間曲藝表演。

香港中文大學音樂系

中國樂器收藏相關之研究

百年滄桑：

從香港中文大學音樂系「蔡福記」樂器的收藏

看「蔡福記」樂器廠的經營變化 (1904-2009)

李環

　　「蔡福記」樂器廠是香港目前唯一一家從事中、西樂器製造的本土樂器製造廠，開業至今，共歷三代經營。香港中文大學音樂系收藏共34件「蔡福記」樂器，包括揚琴1件，月琴3件，古琴3件，琵琶5件，胡琴類樂器9件，箏13件，其中部份於2001年購入。經過收藏紀錄整理及實物考察，筆者發現，於2001年向「蔡福記」購入的這批樂器，無論從製作材質、製作工藝，還是從樂器價格、歷史年限考慮，都具極高收藏價值。2001年之前購買的「蔡福記」樂器品種多樣，除了有高普及性的中國民間樂器，如二胡、笛子、古箏、揚琴之外，還有廣東音樂和潮州音樂用的地方特色樂器，如椰胡、高胡、大冇胡、二絃等。在2001年購買的「蔡福記」樂器中，普及性高的民間樂器明顯減少，地方性民間樂器幾乎沒有，取而代之的是具有一定歷史和收藏價值的樂器如琵琶、古琴。

　　本文以香港中文大學「蔡福記」樂器的收藏情況為切入點，通過比較2001年前後香港中文大學購買的「蔡福記」樂器的樂器種類、製作材料、價格等方面，結合2009年3-8月筆者在香港「蔡福記」樂器廠進行的實地考察，對「蔡福記」經營主線的變遷進行分析。作為香港唯一的本

土樂器廠，第一代經營人蔡春福以生產地方特色樂器為主，到第二代經營人從事樂器出口，生產中、西樂器，再到當前第三代「蔡福記」樂器廠只生產古琴，對外授徒傳授古琴的斲琴技巧。而此樂器的經營主線實際上折射出香港政治經濟環境變遷對本土樂器廠發展的影響。本文進一步得出結論：當前「蔡福記」樂器廠只經營古琴製作和傳授斲琴技巧，這一經營方式實際上與以「德愔琴社」為首的香港古琴界對中國傳統古琴文化的推崇有緊密的關係。

「蔡福記」樂器廠簡介 1

　　蔡春福（1877-1954）是「蔡福記」樂器廠的創建人。1904年，他在廣東汕頭建立樂器店，鋪號「蔡福記」，主要經營潮州地方民族樂器，如笛、梅花秦琴、木二絃、三絃、鑼、鼓等。事實上，蔡春福本人對潮州音樂十分在行，他在1945年刊印出售了潮州樂譜，如《絃詩》、《吹詩》、《箏詩》等，成為潮州音樂曲譜最早刊印發行人之一 2。除此之外，他還參與了樂器的改革。據《潮劇志》記載：

> 20世紀30年代，蔡春福與二胡演奏家饒淑樞合作，改革廣東高胡為潮州提胡，音色淳厚清亮，成為漢樂和潮樂的主奏樂器之一，並應用於廣東漢劇和潮劇的伴奏，對樂隊的發展有較大影響。50年代，他與潮劇樂師陳華（仙花）試製中音二絃（用梧桐

1 簡介根據「蔡福記」網站的內容編輯，詳見
http://www.choifookkee.com.hk/；2009年5月1日。
2 詳見《潮樂百年大事記》，引自汕頭市文化廣電新聞出版局汕頭市版權局官方網頁：http://www.stcp.gov.cn/whdt_show.asp?id=202；2009年5月4日。

板蒙琴筒）取得較好音色；製作的嗩吶，用氣輕便、音色柔潤，具有濃厚的潮樂色彩。他能根據使用者不同需求製作樂器，深受用戶歡迎。（1995: 97）

　　蔡春福有六個兒子，長子蔡文於1930年到香港的石板街開業，由其父在大陸提供材料，從事樂器出口生意。日本統治香港時期（1941-1945），蔡文逃回汕頭避難。1945年日本投降後，蔡文在香港元朗洪水橋重新經營「蔡福記」。據蔡文的兒子蔡昌壽回憶：在此期間，「蔡福記」除了經營民俗樂器，還製作當時流行的西洋樂器，如小提琴和鼓鈴。這些西洋樂器主要銷售到臺灣、美國的三藩市(San Francisco)、紐約 (New York) 等地。

　　蔡昌壽（圖一），又名蔡易文，是「蔡福記」樂器廠的第三代傳人，於20世紀70年代正式接管「蔡福記」。據蔡昌壽介紹：在他經營期間，60-70年代初期是「蔡福記」的全盛時期。當時的樂器製作廠一度僱用了70多個工人，一個月生產1000多把吉他，其中大部份出口到英國、美國、歐洲國家、澳洲等地。但是從70年代末期開始，「蔡福記」樂器廠的經營逐漸走下坡。90年代之後，「蔡福記」只銷售古琴以及對外授徒傳授斲琴技術，不再生產其他樂器。

2001年購買的「蔡福記」樂器

　　2001年4月，香港中文大學音樂系的陳永華教授和余少華教授通過申請 AEG[3]（教材設置撥款），購買了一批具有教學和收藏價值的「蔡福記」樂器，它們分別為光緒二年製月琴一對（見本書130-131頁）、日本筑前琵琶一把（見本書

[3] AEG 指 Academic Equipment Grant。

114-115頁)、馮德明琵琶一把(仿明代)、光緒年製四相十三品琵琶一把、民國36年製琵琶一把(見本書116-117頁)、90年製落霞式七絃琴一把,以及86年製蕉葉式七絃琴一把(見本書96-97頁)。

圖一　香港「蔡福記」樂器廠店主蔡昌壽與他所製作的古琴,筆者拍攝於2009年4月。

　　據蔡昌壽回憶，2001年香港中文大學音樂系所購買的樂器並不都是他本人親自造的，如日本筑前琵琶為「蔡福記」樂器廠的創辦人蔡春福收藏；光緒二年製月琴以及光緒年製四相十三品琵琶由蔡春福自己製作；民國36年琵琶由蔡文（即蔡昌壽的父親）製作；馮德明琵琶（仿明代）以及兩把古琴（分別為落霞式七絃琴以及蕉葉式七絃琴）則由蔡昌壽自己製作[4]。

　　對於購買目的，香港中文大學音樂系文件 "Reasons for Waive of Tender"（豁免投標）[5] 提到：中國民族樂器在近代歷經了很大的樂器改革，這些樂器改革的結果導致目前市面上賣的樂器與20世紀初的民族樂器有很大的不同。這批「蔡福記」樂器很多製作於清代，在很大程度上保留了沒有經歷改革的中國傳統民族樂器的特點。購買這批樂器可以使學生瞭解改革之前的中國民族樂器。儘管檔案中強調對樂器購買並非出於收藏目的，但是館長余少華也指出，2001年這批「蔡福記」樂器的購買實際上因為蔡昌壽是香港唯一一位製作古琴的琴師，他所製作的古琴具有代表性[6]。

「蔡福記」樂器廠的興衰[7]

　　除了2001年從「蔡福記」購買的一批具有收藏價值的珍貴樂器，香港中文大學音樂系還存有26件「蔡福記」樂

4 2009年3月7日訪談紀錄，於香港石峽尾「蔡福記」樂器廠。

5 香港中文大學音樂系內部文件。

6 私人談話紀錄，2009年5月，於香港石峽尾「蔡福記」樂器廠。

7 詳細信息請參見蔡福記樂器廠網址：http://www.choifookkee.com.hk/，及大公網相關文章：http://www.takungpao.com/news/09/06/21/images_0702-1100845.htm。

器，但是關於這些樂器的購買紀錄已經查找不到8。這些沒有原始紀錄的樂器種類繁多，除了有流傳廣泛的中國傳統民族樂器，如二胡（見本書66-67頁）、板胡、箏（見本書100-101頁）、琵琶、揚琴（見本書142-143頁）等之外，還有僅在廣東音樂、潮州音樂中使用的地方特色樂器，如椰胡、大冇胡（見本書86-87頁）、二絃（見本書88-91頁）等。但不論是從材質、做工的精緻度，還是從樂器的音色來看，這批樂器只屬於中等，且大多曾於1999年被重新修理。2001年至2009年，香港中文大學並沒有再購買「蔡福記」樂器。

　　出於對「蔡福記」經營現狀的好奇，筆者於2009年3-8月對「蔡福記」樂器廠進行多次實地考察（圖二）9。考察發現，當前，只有蔡昌壽及其夫人共同經營「蔡福記」，其經營的業務只限於對外授徒傳授斲琴的技巧，古琴製作和銷售，經營現狀不算理想，對此蔡昌壽夫婦把它歸究於大陸改革開放對其帶來的衝擊和影響。蔡夫人認為：「如今在香港生產樂器賺不到錢，因為大陸和香港的生活指數不同。香港的生活指數高，大陸的生活指數低，相比之下香港員工的手工費也高，造琴的成本也高，賣出去的價格也就高，而大陸的廠商賣得便宜，相比起來，香港『蔡福記』樂器廠賺不到錢。」10

8　筆者曾經試圖從蔡昌壽先生那裡查詢當時的銷售紀錄，但據蔡先生本人解釋，他並沒有保留90年代之前的銷售紀錄。

9　香港「蔡福記」樂器廠從建廠到現今，廠址多次變遷，從最初的中環石板街，搬到西環、東頭村、土瓜灣、洪水橋、沙田、牛頭角等，現址位於石硤尾賽馬藝術創意中心，規模大不如以前，只剩下一個小門面。

10　2009年3月私人訪談紀錄，於香港石硤尾「蔡福記」樂器廠。

圖二　香港「蔡福記」樂器廠的一角，筆者拍攝於2009年4月。

　　據蔡昌壽介紹，「蔡福記」在香港經營的全盛時期在60-70年代，當時中國大陸正處於文化大革命期間。由於與外界的交流受政治因素影響而被人為切斷，大陸廠家製作的中國民族樂器並不能自由銷售出境（如臺灣、南洋一帶），外商也不能直接從中國大陸購買樂器。沒有大陸樂器

廠商的競爭，香港的「蔡福記」樂器銷售非常好，當時除了經銷中國民族樂器，還經營西方樂器，特別是吉他的生產。當時吉他的生產佔據整個樂器生產的很大一部份，除了供應香港市場，也銷往臺灣、新加坡、歐美等地。

　　吉他的生產與當時歐美的流行音樂有關。20世紀50-60年代，以狂人樂隊 (The Beatles) 為代表的歐美流行音樂迅速在全球流行，掀起了對吉他的需求。據蔡先生介紹，在「蔡福記」吉他製作的高峰時期，該廠的樂器師傅 (工人) 達到70多個，每月造1000多把吉他，主要出口用，遠銷至英國、美國、澳大利亞、新幾內亞、新加坡、泰國等。對於當時吉他的銷售，蔡夫人感慨地説：「以前 (80年代之前) 中國民族樂器在香港並不流行，特別是中國文化大革命期間 (1966-1976)，因為香港當時很少有老師教中樂，買中樂的人少，買古琴的人就更少了。吉他從60年代起就很流行，因為歐美很喜歡吉他。香港貿易發展局也為我們進行了宣傳，很多廠商找我們做吉他。我們當時做了很多吉他，那時是最興旺的時候。」[11]

　　從80年代起，香港的經濟發展，被稱為「亞洲四小龍」之一，但是香港經濟的蓬勃發展並沒有給「蔡福記」樂器廠帶來更好的發展機遇，「蔡福記」反而逐漸失去了原有的優勢。隨著中國大陸改革開放，其樂器生產與外界樂器需求的聯繫逐漸建立，而相較於香港「蔡福記」樂器廠，中國大陸的樂器生產廠家有成本、價格上的優勢。由於原材料和工人工資均低於香港，大陸的樂器生產成本就低於香港的生產成本；在技術上，相對於大陸的民樂廠商，在同等的市場價格下，「蔡福記」並沒有技術上的優

[11] 2009年3月7日採訪紀錄，於香港石峽尾「蔡福記」樂器廠。

勢，因此，「蔡福記」便逐漸失去了了原有的市場配額。
80年代之前，臺灣曾是香港「蔡福記」的主要銷售市場。
基於政治原因，臺灣不能直接從中國大陸購買民族樂器，
大陸廠商也不能把樂器銷售到臺灣，所以，80年代之前，
香港「蔡福記」樂器廠銷售了許多民族樂器到臺灣，特別
是潮州音樂的樂器。80年代後，隨著中國大陸和臺灣在政
治關係上的改善，兩岸在經濟上又加強合作，相較於香港
「蔡福記」，同一檔位的樂器在中國大陸購買便宜很多，
臺灣的需求者因而更傾向於直接從中國大陸購買中國民族
樂器。

　　大陸經濟的開放帶來文化的交流，當前許多在香港演
奏和教學的民樂演奏者大多來自大陸，這些對當前香港的
中國民樂市場也帶來一定影響。這些民樂演奏者不僅帶來
了大陸民樂的演奏風格，還帶來了與大陸民樂廠商的聯
繫。據瞭解，當前大部份在香港教授中國音樂的老師來自
中國大陸，而學生所使用的樂器基本上是從老師那兒購
買。由於老師與中國大陸的聯繫，香港相當一部份的民族
樂器使用者正在使用大陸生產的民樂樂器，而非香港本土
製作的民族樂器。以香港80年代出生的學習中樂的學生為
例，筆者曾經對五位80年代出生、曾經有過中國民樂學習
經歷、現於香港中文大學音樂系學習的香港學生進行訪
問，發現他（她）們的民樂老師都來自於中國大陸，或者是
有在中國大陸進修民樂的經歷。這些學生所使用的中國民
族樂器都是直接從教他們樂器演奏的老師那裏購買，他
（她）們從來沒有買過「蔡福記」的民族樂器，有的學生甚
至從未聽說過「蔡福記」這個本土的樂器品牌。這也印證
了蔡夫人說過的一句話：「『蔡福記』從80年代開始走下
坡。」

　　當然除了中國大陸改革開放的衝擊，還有其他的原因導致了「蔡福記」在當代的衰落，例如，在採訪中，蔡先生提到1991年患病導致身體一直虛弱，所以決定不再做樂器。

「蔡福記」斲琴的理念

　　縱觀「蔡福記」的發展歷史，早期的經營與潮州樂器密不可分，如蔡春福先生對潮州樂器的改良以及對潮州音樂曲譜的刊印；20世紀60-70年代的全盛時期與西方樂器，如吉他的銷售有關；90年代之後，古琴的製作成為「蔡福記」發展中一個不可磨滅的印記，第一次成為「蔡福記」樂器廠生產的主軸。

　　一個令人費解的問題是：即便是在經營的最盛時期，「蔡福記」樂器廠也並沒有把古琴作為經營的主線，因為當時古琴還是很冷門，不能支撐一個樂器廠的經營。在香港樂器生產成本高於中國大陸的大環境下，為什麼後來「蔡福記」樂器廠的經營主線變為以古琴的銷售以及斲琴的傳授為主？對於這一現象的解釋，不能不把當前「蔡福記」樂器廠的經營理念與香港琴人推崇的中國傳統文化觀念結合起來進行分析。

　　蔡昌壽是當前香港唯一一位斲琴並且對外傳授斲琴技術的琴師。但他的斲琴技術並不是學自其祖父和父親，而是師承徐文鏡[12]。實際上蔡昌壽的祖父和父親都不會造古

[12] 根據《琴府》介紹：徐文鏡，字鏡齋，1895年生，原籍浙江臨海。徐文鏡是琴學老前輩，民國23年前後，與京滬琴人交遊，組青谿琴社，其兄長徐元白亦是民初名琴人。徐文鏡對斲琴很有研究，以前在大陸已製琴不少，來港後雖已失明，仍指導蔡福記樂器店的工人造琴數張（唐健垣1971）。

琴。初中讀書期間，在一次偶然的機會中，他認識了琴家徐文鏡。儘管當時古琴在香港還是冷門，學習的人很少，但蔡昌壽認為古琴是件文雅的樂器，出於個人愛好，他一心向徐文鏡學習斲琴技術。剛開始徐文鏡並不願意收他為徒，但之後被其誠意打動，把所有的斲琴技術傳授與他。為了學習斲琴技術，年少的蔡昌壽甚至蹺課去學琴 (見本書96-97頁蕉葉琴照片)[13]。

　　90年代之後，由於身體狀況不好，蔡昌壽決定不再斲琴，但是經不住香港琴家們的一再盛情邀請，於1993年開始對外傳授古琴的斲琴技巧[14]。蔡昌壽在傳授古琴斲琴技術的過程中十分強調古琴是中國文人音樂這一傳統理念。在「蔡福記」學習斲琴有兩個條件，其中之一即學徒必須是會彈琴之人[15]。對此，蔡夫人解釋：「不會彈琴之人學做琴，連什麼是『嶽山』，什麼是『龍池』[16]都不知道，這樣學琴還有什麼意義呢？」據蔡先生介紹，當前來學琴的人都是會彈琴之人，有博士、教授等高級知識分子，其中很大一部份是「德愔琴社」的琴人，如香港琴人劉楚華、蘇思棣、謝俊仁以及他們的學生。他們邀請蔡昌壽傳授斲琴的技巧，希望把香港本土的斲琴技巧傳承下來 (圖三)[17]。

　　香港「德愔琴社」於1998年成立，成員都是香港琴人蔡德允女士之弟子和再傳弟子的門生。以發揚她的琴學精

[13] 引自蔡昌壽口述，2009年4月採訪紀錄，於香港石峽尾「蔡福記」樂器廠。

[14] 蔡昌壽夫婦育有一兒一女，但都對樂器製造不感興趣。

[15] 蔡昌壽先生於2001年定的斲琴要求，另一條為：學斲琴之人須購買「蔡福記」古琴一張。

[16] 「嶽山」、「龍池」都是古琴的組成部件的名稱，但是具有象徵意義。

[17] 2009年3月7日私人談話，於香港石峽尾「蔡福記」樂器廠。

神為宗旨，定期舉辦雅集，也曾舉辦過古琴交流、展覽、
出版以及演出等推廣活動。鑒於蔡德允女士一直推崇傳統
中國古琴文化，「德愔琴社」也一直致力於推展中國傳統
古琴文化[18]。這觀念對當前香港本土古琴文化的發展產生了
深遠的影響[19]。在採訪過程中筆者發現，前來學習斲琴的人
都強調中國古琴文化的傳統觀念，即音樂不是他娛，而是
自娛。林先生是香港一家銀行的公司職員（40多歲），幾年
前曾在大陸學習古琴，2009年4月正在「蔡福記」造他的
第一張琴。他強調：「在大陸造琴與在香港製琴是不一樣
的，學琴人也不一樣，(在香港) 是文化人學琴，更少了一
些功利的因素。」何先生，退休人士（60多歲），在「蔡福
記」學習了7-8年，已經斲出了3張琴。他指出，如果算上
學費和做琴所需的材料成本，從市面上買回一張琴的價格
少於斲琴的成本。但何先生認為自己造琴與從市面上買琴
的意義並不一樣，因為買琴是一種商業行為，而做琴是一
種文化理念，是對傳統文化的繼承。

　　由此看出，並非「蔡福記」的古琴製作成本低於大陸
的古琴生產商，也並非「蔡福記」的古琴製作技術相對於
大陸的斲琴技巧更加精湛，而是「蔡福記」的斲琴保存了
對中國傳統文化理念的尊重。相對於當今中國大陸古琴界
逐漸產生的「學院派」與「傳統派」之分，「蔡福記」的
斲琴理念更加突顯了香港古琴界對中國文人學習音樂的傳
統觀念的尊重。對中國傳統文化觀念的推崇，也成為香港
琴家即使花更多的錢，也願意學習斲琴技術、買琴的重要

[18] 本文中關於「德愔琴社」的介紹，引自香港琴人蘇思棣、謝俊仁對「德
愔琴社」的觀點。

[19] 關於香港琴人蔡德允的介紹，請查看 Bell Yung 的專著 *The Last of
China's Literati: The Music, Poetry, and Life of Tsar Teh-yun* (2008).

原因,也促成了「蔡福記」在當代選擇以古琴為它的經營主線。

圖三　學生製作的琴胚,筆者拍攝於2009年4月。

總結

　　香港中文大學音樂系收藏的34件「蔡福記」樂器的主要購買原因有二:中國音樂史教學的目的和樂器收藏的價值。當我們把這些「蔡福記」樂器按歷史順序串聯在一起並進行實地考察時,它們則折射出一個香港本土樂器廠的發展軌跡,尤其是它的經營模式與香港政治、經濟環境之

間的關係。而「蔡福記」樂器廠在當前以古琴和教授斲琴技術的經營方式之所以得到維繫，也正源於香港琴界特殊的文化氛圍，即對中國傳統古琴文化的推崇。出於對傳統古琴文化的繼承和推崇，香港琴家不在乎成本，但求把香港本土的斲琴技術一代代傳承下去。

「蔡福記」樂器廠的經營主線在過去的一個世紀中，在其自我定位和經營方式發生了兩次變化：第一代經營者蔡春福的經營以地方音樂如潮州樂器、廣東樂器為主；第二代經營人蔡文到香港之後，面對香港中西交流的文化環境，轉化了生產模式，不僅銷售中國民樂，而且製作西方樂器，如小提琴、吉他等；第三代經營人蔡昌壽，儘管在其經營的早期還是以吉他為主，但是從80年代之後，受到香港政治、經濟環境變化的影響，轉而只銷售古琴，及進行古琴製作的教學。經過分析，當今「蔡福記」樂器廠古琴的經營模式實際上是依存於香港特殊的人文環境，即以「德愔琴社」為首的香港古琴界對傳統古琴文化的推崇[20]。

誠然，作為香港唯一一家本土樂器廠，「蔡福記」樂器廠在香港樂器製造業上有著特殊的地位。經過百年的洗滌，「蔡福記」樂器廠在不同歷史時期的經營主線及其與社會文化背景的關係，實值得我們更進一步去品味和研究。

20 關於古琴界傳統古琴文化觀念與現代古琴文化觀念的區別，請參考 Tsai Tsan-huang 的博士論文 "Interpreting Histories, Debating Traditions: The Seven-Stringed Zither Qin in Modern Chinese Societies" (2007)。

寄情於琴：
香港中文大學音樂系收藏之李銳祖所贈揚琴
及其文化意涵

郭欣欣

　　在現有學術研究中，中國的揚琴被普遍認為是由歐洲傳入的一件「洋」樂器，約在17世紀由波斯（伊朗）傳到中國。經中國的東南沿海進入廣東後，它受到當地音樂家的關注並將其本土化，被賦予了一些新的特點。其中最顯著的特色即是其狀似蝴蝶的形制，因此廣東一帶的揚琴又被稱為「蝴蝶琴」，後來還成為了廣東音樂中不可或缺的一件樂器。香港中文大學音樂系收藏有六部蝴蝶琴，其中一部為香港知名古腔粵曲演唱家李銳祖所捐贈（見本書140-141頁）。據李氏記載，此琴乃廣東音樂名家丘鶴儔生前擁有。在琴的底板上，有書法篆刻家羅叔重和林近的銘文，並有廣東音樂名家呂文成與馮維祺的題記；在琴身的側板上，李銳祖還親自撰文記述了這部揚琴的由來。歷經七十載，這部揚琴流傳於多位著名音樂家之間，自然成為了他們聯繫的紐帶。琴身上的銘文和題記都暗示著許多的故事，非常值得挖掘、研究。本文首先討論揚琴傳入中國廣東地區後如何被當時的音樂家運用到廣東音樂之中，繼而集中討論這部由李銳祖所贈的揚琴，以口述歷史及樂器學的方法，追溯它的由來歷史。雖然李氏已年逾九十高齡，對於許多往事的細節已很難詳細回憶和表述，但此琴身上

的銘文卻為本研究提供了重要的線索。筆者試圖運用「傳記性的物件」(the biographical object) (Hoskins 1998: 7) 這一概念，說明此琴如何反映出幾位音樂家之間的關係及各自對音樂的看法。

揚琴在廣東音樂中的角色

　　對於揚琴的起源問題，中外學者都做過很多考證。目前學術界將世界各地類似的具有梯形音箱的樂器統稱為 dulcimer，若是擊絃發聲則又可稱為 hammered dulcimer。在 *New Grove Music* 中，David Kettlewell 闡釋了 dulcimer 在不同地區的不同名稱及形制，如在伊朗、印度、格魯吉亞等地稱其為 *santur*；在亞洲有中國的 *yangqin* (揚琴)、蒙古的 *yoochin*、韓國的 *yanggŭm*、泰國的 *khim* 等；在歐洲這類樂器通常被稱為 kimbalom 或 tympanon，其名稱在不同國家有不同的變體，如羅馬尼亞的 ţambal、意大利的 cembalo、法國的 tympanon、西班牙的 tímpano 等；另外在西歐國家還有一個名稱為 psaltery，其變體有 psaltari、salterio、psaltérion 等；而在日耳曼語系地區這類樂器的名稱為 hackbrett，及其變體如瑞典的 hackbräde、瑞士的 hachbratt 等（2001: 678-679）。然而對於這類樂器的歷史，Kettlewell 也指出其起源很難考證，大部份人認為它源於波斯，但 H.G. Farmer 卻指出沒有任何阿拉伯或波斯的歷史論著曾提及這類樂器，並且提到這類樂器有可能是在17世紀時經土耳其的影響傳到波斯；在15世紀之前的歷史文獻中，這類樂器鮮為人知。目前對其最早的紀錄可見於12世紀時在拜占庭為耶路撒冷的國王 Fulk V of Anjou 的妻子 Melisende 所造的一本象牙雕刻的書的封面。除此之外，並無任何其他文獻記

錄此類樂器究竟從何而來（2001: 683）。在中國學者的研究中，徐心平的〈中外揚琴的發展與比較〉（1992: 7-10）一文以及毛清芳的〈揚琴歷史淵源與流變軌跡覓蹤〉（1998: 50-52）一文，都指出揚琴的起源目前尚無定論，有源於歐洲、印度或中亞等地的可能。

而對於揚琴是如何傳入中國的問題，學者之間也是眾説紛紜。徐心平的文章（1992）指出揚琴最初可能是由不同的途徑分別傳入中國，一是由西亞經波斯傳入中國，因為中國新疆地區至今仍然保存有與揚琴極為相似的稱為 *chang* 的擊絃樂器。同時，徐心平也指出早在17世紀就出現了有關中國福建、廣東沿海一帶的揚琴的記載，他引述日本學者喜名盛昭所著的《沖繩與中國技能》一書中的相關內容：「1663年中國冊封使臣張學札至琉球，在唱曲表演中用了揚琴」，這説明在17世紀揚琴已傳入中國沿海地區，因此也可以認為揚琴是由海上運輸而傳入中國（1992: 9）。本文論及的揚琴主要與由中國沿海地區傳入的揚琴有關，故有必要關注揚琴在廣東音樂中的運用和發展。

廣東音樂興起於20世紀20年代（袁靜芳 1984），此時，在五四運動的影響下，中國的許多知識分子都極力追求民主、進步和個性解放，提倡「洋為中用」的音樂家也在積極地進行樂器和音樂的改革。對於廣東音樂的改革發展和揚琴的運用，自然要提到被後人譽為「粵樂一代宗師」的呂文成。呂文成（1898-1981）被認為是「粵樂最多產的作曲家」（黎田、黃家齊 2003: 49），他創作的粵樂、粵曲和粵語歌曲等各類作品超過三百首，包括粵樂曲子不下二十首，其中很多作品，如〈平湖秋月〉、〈銀河會〉、〈燭影搖紅〉、〈步步高〉、〈醒獅〉等，至今仍然廣為流傳。同時，揚琴被運用於廣東音樂，也得益於呂文成。在19世紀中後期廣東音樂

剛剛開始形成時，樂隊編制中並不見揚琴的使用，而是用稱為「五架頭」(或「硬弓組合」) 的樂隊編制，即主要使用二絃、提琴 (類似板胡)、三絃、月琴、橫簫 (笛子) 等樂器。在20世紀20年代，呂文成對二胡和揚琴進行了改革，並運用到廣東音樂的演奏中。他將二胡外絃的絲絃改為鋼絃，把定絃從 C G 或 D A 提高至 G D，並創造出把胡琴夾在兩腿膝蓋之間使演奏者能隨意控制音色和音量的演奏方法，從而發展成為今天的粵胡，成為了當今粵樂的代表性樂器。對於揚琴，他將高音區的銅絃換成鋼絃，擴大了揚琴的音域和音量 (黎田、黃家齊 2003: 49-50)。呂文成將粵胡配以揚琴、秦琴，形成了20世紀20年代之後廣東音樂的樂隊編制形式「三件頭」(或「軟弓組合」)，從而也使揚琴在廣東音樂中佔據了重要的一席之地。

對於廣東音樂中揚琴的發展，還應提到另一位廣東音樂名家丘鶴儔 (1880-1942) 及其相關著作。丘鶴儔將20世紀20年代流行的古曲、小調、佛樂和粵曲等收集整理並記譜，先後出版了《絃歌必讀》(1916)、《琴學新編》(第一輯 1919；第二輯 1923)、《國樂新聲》(1934) 等書刊。他的這些論著對廣東音樂的普及和傳播產生很大的推動作用，其中《琴學新編》一書中介紹了廣東音樂中所使用揚琴的音位排布和演奏技巧，並整理記錄了廣東音樂中的揚琴曲譜 (以工尺譜記錄)，這本書還被認為是「中國的傳統樣式的第一本揚琴教材」(林韻、黃家齊、陳哲琛 1979: 43；黃錦培 1994: 73-75)。

呂文成和丘鶴儔這兩位知名粵曲音樂家對揚琴在廣東音樂中的運用和發展都有所建樹，而李銳祖所捐贈的這部揚琴乃丘鶴儔生前所有，之後得到呂文成重賞並題字，這

幾位音樂家之間的關係以及他們與此琴之間的故事都值得進一步探究。

李銳祖所贈揚琴上的題記

李銳祖（1919- ）是香港知名古腔粵曲演唱家，出生於廣東佛山，1948年僑居香港，現居澳門[1]。他精於古腔粵曲獨唱，並善於製作各種竹製樂器，還將自己的書齋稱為「竹娛軒」。李銳祖製作的樂器，常常「獲文藝雅士、好友題書畫和詩詞，刻於樂器之上」[2]，這一點在他所捐贈的這部揚琴上也充分體現出來。在中國傳統文化中，題字於樂器之上多表示非常珍貴或有某種特殊含意，多見於古琴這一種被視為文人雅士的樂器。而揚琴作為用於民間音樂合奏或說唱伴奏的「俗」樂器，對於文人而言其地位與古琴應是相去甚遠，揚琴被銘文題字的情形亦極為罕見。然而這部揚琴琴身底板上的銘文和題記不僅為多位名家所題，還有撰文記述其來龍去脈，足見相關的音樂家對此樂器的珍視非同一般，試圖使其成為與古琴同名的「雅」樂器。這一做法與丘鶴儔為揚琴編寫兩輯教材《琴學新編》的用意不謀而合。「琴學」一詞自古均用於古琴，丘鶴儔編寫揚琴教材並稱其為「琴學」，顯然是有意將揚琴的地位提升到與古琴同等的高度。種種跡象都暗示著這幾位音樂家對揚琴的偏愛，而這部揚琴和各位音樂家之間也必然有一些值得共同懷念的往事。

[1] 〈聽李銳祖細說從頭〉：http://www.bh2000.net/special/patzak/detail.php?id=2843；2009年4月21日。

[2] 〈伶倫比律──李銳祖竹製樂器展和演奏會〉：http://www.macaumuseum.gov.mo/htmls/tempexhi/kuniam%20Musica/musica_chi.htm；2009年4月21日。

　　根據中文大學音樂系中國音樂資料館的紀錄，此琴「2002年6月收入，李銳祖贈，丘鶴儔先生生前擁有」（見本書140頁）。琴身背後有書法篆刻家羅叔重的銘文：「是變古音，是今揚琴，丘子遺澤，歷世不侵。」並有題注：「銳祖社盟，以天立之才，雅愛樂律。近得臺山丘鶴儔故友所造揚琴，輯而新之。屬余製銘。時七十八。甲辰三月十五日過古澳，南海寒碧羅叔重。」另有「甲辰三月林近同賞」及「一九六四年四月三十日馮維祺、呂文成重賞」的題記與印章（見本書141頁照片3）。從這些銘文和題記可以看出，所謂「丘子遺澤，歷世不侵」，是以這部揚琴來紀念丘鶴儔對廣東音樂以及揚琴的發展所做出的貢獻，而這部揚琴乃是由丘鶴儔生前的朋友所造（「丘鶴儔故友所造」），後為丘鶴儔所有。李銳祖於甲辰年（即1964年）得到此琴，將其修補翻新（「輯而新之」），並得到當時的書法篆刻家羅叔重和林近共同題字鑒賞，後又有廣東音樂名家呂文成和馮維祺同賞。眾多名家都為此琴銘文題記，足見大家對這部揚琴的珍視以及對丘鶴儔所作貢獻的認同。然而此處的銘文過於簡練，「丘鶴儔故友」是誰？此揚琴如何將以上幾位音樂家相互聯繫在一起？這些問題尚未澄清。

　　在琴身側面一塊象牙雕刻的小牌子上則有另外一段銘文，是由李銳祖記於1977年。也許李銳祖也覺得1964年的題記不夠詳細，因此他後來又親自撰文記述了這部揚琴的由來，將其刻在這塊小牌子上（圖一），其文字如下：

> 此揚琴為馮維祺叔臺於一九三四年冬日隨丘鶴儔老師上羊城濠畔街正聲琴館選購，時價白銀二十八元。呂文成叔臺與丘師合作時曾攜此琴往星洲演奏。自丘師歸道山後，此琴放存祺叔舅父陳君家，凡卅載且殘舊破爛。余一九六四年春日得此遺物，

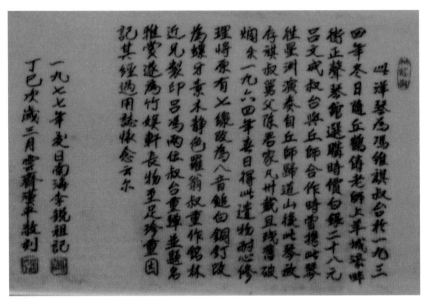

圖一　琴身側面1977年題記（樂器照片由香港中文大學音樂系提供）

耐心修理，將原有七線改為八音，鎚白銅釘改為螺牙，素木靜
色。羅翁叔重作銘，林近兄製印，呂馮兩位叔臺重彈，並題名
雅賞，遂為竹娛軒長物，至足珍重。因記其經過，用誌懷念云
爾。

　　　　　　　　　　　　　　一九七七年夏日南海李銳祖記
　　　　　　　　　　　　　　丁巳次歲三月雲齋漢平敬刻

　　在這段文字中，李銳祖提到，這部揚琴是1934年冬天
馮維祺跟隨丘鶴儔去廣州（羊城）濠畔街的正聲琴館購得，

價格也很清楚:「時價白銀二十八元」(折合現行港幣約1,148-1,288 元)³。當年呂文成和丘鶴儔合作演出的時候曾經攜此琴去新加坡(星洲)演奏。直到後來丘鶴儔去世後,這部琴就一直存放在馮維祺的舅父家,經過三十年後已經變得殘破不堪。李銳祖於1964年得到此琴後對其進行了修理,增加了一排琴絃,由七音改為八音,將繞絃的白銅釘改為螺牙釘,並重新刷漆了琴身木板。後請來羅叔重和林近作銘文題記,請來呂文成和馮維祺重彈並題名,而後成為了他的書齋「竹娛軒」中長期保存的珍貴物品。

　　這段文字對這部揚琴由來的記述比之前羅叔重的題記更為詳細。從文字可見,此琴是丘鶴儔在廣州購得,造此琴的「故友」想必也與「濠畔街的正聲琴館」有關;丘鶴儔與呂文成的關係在這裡也可見一斑,説明二人曾經一同演出。1964年李銳祖於馮維祺處得到此琴,馮維祺身為廣東音樂家,在此處的身份不同一般。丘鶴儔於廣州購買此琴時有他陪同,丘鶴儔去世後,此琴則存於馮維祺舅父家,三十年後馮維祺又將此琴贈與李銳祖。由此推測,馮維祺與丘鶴儔應該關係密切,而李銳祖與馮維祺亦應是至交好友,所以丘鶴儔的揚琴才會經馮維祺之手又轉交給了李銳祖。

　　對於這部揚琴的來歷,香港中文大學音樂系教授余少華也曾撰文説明。李銳祖於2002年將此揚琴捐贈給中文大學音樂系中國音樂資料館時,此琴乃由余少華教授接收,李銳祖也曾向余少華教授講述此琴的由來。此後余少華教授在文章〈粵樂琴緣〉(2005b) 中,對此琴的來歷作了如下記載:

³ 根據陳明遠著《文化人的經濟生活》(2005),1927-1936年間,白銀1元折合現行人民幣約36-40元,即折合現行港幣約41-46元。

> ……所用的兩排碼揚琴原屬於丘鶴儔所有，丘氏身故後傳了給呂
> 文成，呂氏於1981年逝世後再傳到港澳古腔粵曲名家李銳祖手
> 中。李氏將其修復後又於二十一世紀初將之捐贈給香港中文大
> 學音樂系中國音樂資料館收藏。據李銳祖先生說，呂文成於七
> 十年代赴美灌錄唱片時，便帶著這個得自丘鶴儔的揚琴。

　　在上述紀錄中可見，作為廣東音樂名家之一的呂文成
也與此揚琴的關係密不可分，但此處所記似與琴身上李銳
祖的題記有些出入。李銳祖題記稱其於1964年得此琴並將
之修復後，此琴「遂為竹娛軒長物」，然而由上述記載看
出，此琴於70年代常為呂文成所用。此琴究竟是由馮維祺
於1964年交予李銳祖，還是於1981年呂文成逝世後交予李
銳祖？再者，李銳祖在琴身上的題記中還提到他在修補此
琴時，將琴本身的七音改為八音，將原有的白銅釘也換成
較為近代的配件「螺牙釘」，其在修復時對於加絃和更換
配件的考量為何？對於這樣一件具有歷史意義的「古
物」，李銳祖在修補時為何要做出這些「改進」，而不保
留此琴原有的特徵？這些問題都暗示著很多值得進一步挖
掘的信息，找到答案的最佳方法就是尋訪上述幾位音樂
家，請他們親自講述當年的歷史。然而，非常遺憾的是，
與這部揚琴有關的幾位音樂家如今均已辭世，只剩下九十
高齡的李銳祖尚健在，因而他就成為這段歷史的重要見證
人。

揚琴背後的故事

　　對於歷史的考證，除已有的文獻資料或物證外，當事
人的講述至關重要，但是這些出自當事人口中的史料，往
往會因為其個人的理解或記憶的不準確，致使歷史很難真

實地重現。筆者於2009年8月曾兩次前往澳門尋訪李銳祖
(圖二)。由於其年歲已高,行動及思維已不很敏捷,對於數
十年前的往事很多細節大都記憶模糊,筆者只能嘗試著從
其簡短的敍述中,結合琴身上的題記,儘可能推測出合理
的來龍去脈。

圖二　筆者及助手與李銳祖於澳門清安醫所合影(2009年8月20日)

　　據李銳祖回憶,他20世紀30年代從廣東到上海謀生,
並在上海識得如今的太太,成家立室。確切的年份李先生
已無法講明,但有前人的採訪記載,他於1937年到上海,

直至1948年才僑居香港4，他在上海生活長達十多年之久，
對當時周遭的人物應是頗為熟識。李氏亦提到，與這部揚
琴相關的幾位音樂家，如呂文成、馮維祺等，他都是在上
海認識，並常常一起玩粵曲。這也與廣東音樂的發展狀況
相符，許多廣東音樂名家於二三十年代都往來於廣東與上
海，呂文成更是自幼年起便居於上海，青年時期於上海發
展，而後才定居香港。許多的廣東音樂名家都活躍在廣
東、上海、香港等地，彼此相識相惜、成為知音也在常理
之中。當被問及於何時得到這部揚琴時，李銳祖沉思半
晌，回答：「廿幾年啦。」由此推算，應是在20世紀80年
代，亦正是呂文成去世（1981年）之後。而對於修復此琴、
邀友共賞及撰文題記等發生的年份，李氏都已記憶模糊，
但仍記得當年修復此琴時自己大約四十多歲，按其年齡計
算，恰是60年代的事。由此想來，如果當年題記的記載無
誤，而李銳祖又於80年代從呂文成處得來此琴，那麼較為
合理的説法即是，1964年李銳祖從馮維祺處得到此琴並將
其修復，請來呂文成共賞，而後此琴遂為呂文成所用，直
至呂文成1981年去世後又將此琴轉回與李銳祖收藏。想此
揚琴自1934年被購得，為丘鶴儔演奏使用達八年，至丘鶴
儔辭世（1942年）後而被束之高閣達二十二年之久，後經馮
維祺交予李銳祖修復，重響於香江，更為呂文成演奏使用
長達約十七年（1964-1981）。琴身上多位音樂家的題記，以
及數十年來的演奏和相傳，已使得這件樂器成為各位名家
相互聯繫的紐帶，音樂家們對此琴的珍視和相互傳承也是
他們彼此之間相識相知的真實寫照。

4 〈伶倫比律──李銳祖竹製樂器展和演奏會〉：http://www.macaumuseu
m.gov.mo/htmls/tempexhi/kuniam%20Musica/musica_chi.htm；2009年4
月21日。

　　一件樂器在流傳過程中的變化往往體現出音樂家對樂器的認識或當時的音樂發展狀況，這部揚琴被李銳祖修復之後的變化即是一個例證。在琴身上的題記中可以看到，李銳祖將此琴本身的七音改為了八音，原有的白銅釘也換成了「螺牙釘」。參照丘鶴儔所著《琴學新編》第一、二輯中對當時揚琴音位排布的說明，以合尺調（即正線，相當於西方音樂中的 C 調）為例（圖三），可見當時的揚琴為兩排碼，每排碼上有七個音。而經李銳祖修葺後（圖四），每排碼上有八個音。

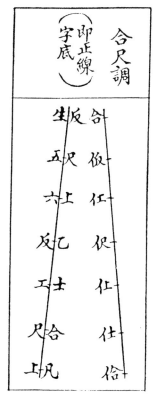

圖三　20世紀初揚琴合尺調（正線）音位排布圖，引自丘鶴儔所著《琴學新編》第一、二輯（1919，1923）

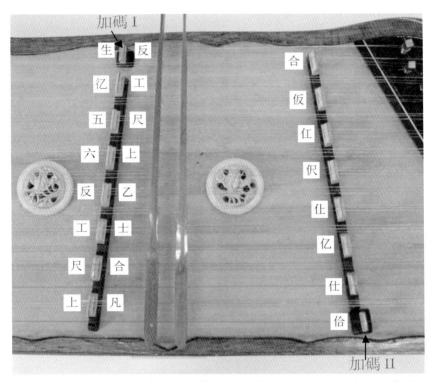

圖四　丘鶴儔揚琴經李銳祖修葺加絃之後合尺調 (正線) 音位排布圖
(樂器照片由香港中文大學音樂系提供，工尺譜記號由筆者標注)

　　從圖四中可以清楚地看到，在左排琴碼的頂端和右排
琴碼的底端各有一個另外加上的琴碼。較之與丘鶴儔書中
所示揚琴的音位排布圖 (圖三)，增加琴碼之後的揚琴左排
琴碼的左側增加了一個「亿」音、右側增加了一個「工」
音，而右排琴碼上則增加了一個「亿」音，從而使得左排

琴碼兩側及右排琴碼左側這三組音都各自形成了一個八度。李銳祖在與筆者的交談中也曾提及將揚琴七音增加為八音的目的：「七個音改成八個，do、re、me、fa、so、la、ti、do，這樣音就完整了，就可以彈到了。」可見，李銳祖將揚琴加絃，不僅拓寬了琴的音域，也是為了方便演奏；其將白銅釘換成螺牙釘，是出於容易調音的考慮。李銳祖在修復此琴時，並不僅僅為還原樂器的本來面目，更多的是為了讓這件「故人之物」在「今人」的手中可以繼續流傳及被演奏，因此對其進行適當的修改，使其能夠適應當時演奏的需要。同時，音域的拓寬、以及對「螺牙」這種較為近代的配件的使用，又賦予這部揚琴一定的現代性。

2002年，李銳祖將這部揚琴捐贈給了香港中文大學——這所他認為是「香港最好的大學」的音樂系。由於揚琴本身的歷史價值和內在的文化意涵，它並沒有被長期閒置在櫥櫃中，相反地，它常常在香港一些有關中國傳統音樂的音樂會或音樂節上被展出甚至演奏。2008年7月至8月，香港中樂團舉辦了「2008香港揚琴節—— Discovery: 世界揚琴」系列活動5，除舉辦專場音樂會和揚琴工作坊外，還在香港上環信德中心二樓以及香港大會堂大廳展出了不同形制的揚琴，其中即有李銳祖所贈的這部揚琴。在這些樂器展覽中，這部揚琴被視為20世紀初廣東音樂所用揚琴的代表，它連同其琴身上的篆刻題記一起，向現代的觀眾講述著數十年前幾位廣東音樂名家之間的故事。2009年10月8日，另一位廣東音樂名家呂培原到訪香港中文大學

5 香港中樂團音樂會活動回顧，31樂季，「香港揚琴節—— Discovery: 世界揚琴」：http://www.hkco.org/old/big5/concert_31th_info_c19_tc.asp；2009年5月6日。

音樂系，本系的師生聯同幾位香港粵樂音樂家，舉辦了
「中大音樂系師生與呂培原樂聚香江」音樂會。筆者有幸
參與了這次活動，更有幸可以演奏丘鶴儔的這部揚琴，與
呂培原先生同臺演出。這件曾被丘鶴儔和呂文成兩位粵樂
名家演奏過的樂器的亮相，引起了在場許多粵樂音樂家的
注意。不少音樂家都感慨，像這般傳統形制的揚琴在現代
廣東音樂演奏中已經甚難見到；也有人稱讚此琴雖歷經風
雨數十載，卻仍鏗鏘有聲，足見其材質之優良，以及製造
和修復者技藝之高超；更有人驚嘆於琴身的題字和篆刻，
認為這已不僅僅是一件樂器，更是一件精緻的藝術品；更
多的音樂家則強調一定要多演奏這件樂器，演奏得越多，
琴的狀態才會越好，而這又是幾位粵樂名家的珍貴遺物，
不應就此擱置，應該讓它繼續迴響在當代，即是將粵樂前
輩的傳統繼續傳承下去。這些由丘鶴儔的揚琴引發的回應
反映出了現代音樂家對傳統及歷史的認識以及對文化傳承
的希望。

總結

　　李銳祖贈與香港中文大學音樂系的這部揚琴源自20世
紀30年代廣東音樂興起之時。此琴經過丘鶴儔、馮維祺、
呂文成、李銳祖等廣東音樂名家的傳承發展，被賦予了深
厚的歷史與文化意涵。同時，音樂家之間的關係和他們各
自對音樂的認識也透過這部揚琴的故事反映出來。作為一
件具有傳記性的物件，這件樂器不僅承載了重要的歷史信
息，將多位音樂家聯繫在一起，更傳遞著音樂家的思想和
意識，增加了其相應的文化內涵。

從香港中文大學中國音樂資料館的館藏
看中國笛子的改革

陳子晉

引言

　　中國音樂的發展自1919年「五四運動」前後，不同的音樂組織在中國各地相繼成立開始，便有著很大程度的改變（白得雲 1998: 66）。在「洋為中用」的觀念下，中國音樂在樂器、作品方面均大量汲取西方的音樂和文化元素。這情況在1949年中華人民共和國成立後尤為明顯。以笛子為例，中國笛子自古已用於戲曲的伴奏和民間音樂的合奏，在很多樂種中都是一件重要的伴奏樂器。如崑曲便以笛子作為主奏樂器。而笛子用於世俗禮儀音樂亦非常普遍。笛子演奏家馮子存於1953年在「全國第一屆民間音樂舞蹈觀摩會」中演奏了兩首笛子獨奏曲，分別為《喜相逢》和《放風箏》。自此，笛子便由伴奏樂器變成一種「可以」獨奏的樂器[1]。值得關注的是，為何這一系列的改革湧現於1949年後？學者劉長江在其博士論文便有以下的論述：

[1] 這情況頗為有趣。事實上，只要有「獨奏」形式的樂曲作為配套，所有樂器都可以是一件獨奏樂器。問題是中國笛子在過往一直用於伴奏而不是獨奏，而於「公開場合獨奏」這個形式和觀念在以往也不屬於中國音樂的演出習慣。故此，馮子存不單改變了笛子的演奏形式，更改變了中國音樂一直沿用的音樂習慣。這情況實與二胡和琵琶相同。

> 建國後中國共產黨首先的目標是營造一個與國民政府
> (1911-1949) 在社會和政治體系不同的國家形像，並且為中國建
> 立成一個具有社會主義身份 (Socialist Identity) 的國家。為了
> 這個目的，中共進行了大幅度的改革，為人民和國家創造一個
> 新型的意識型態。而在眾多意識型態的領域中，音樂藝術是其
> 中一個不可或缺的部份 (筆者譯) (Lau 1991: 29-30)。

1949年後的二三十年間，中國笛子不論在樂曲和樂器
形制上均有很大的改變。在本研究中，筆者從香港中文大
學音樂系中國音樂資料館所收藏的四十五支笛子中選擇了
「套笛」(見本書30-31頁)、「接銅笛」(見本書32-33頁)[2] 及
「十一孔笛」作為研究對象，通過它們探討中國笛子的改
革脈絡，並嘗試從樂器學的角度看這些笛子在中國音樂的
發展和社會功能方面的影響[3]。

文獻回顧

　　中國笛子早於戰國時代已經出現[4]，而歷代也有不少論
述笛子的著作，其中最有名是魏晉時期的士大夫荀勗在創
作新律時所提出的「管口校正」，為中國第一個講述製笛

[2] 「接銅笛」又名活節笛。由於銜接笛子的物料用銅片製成 (簡稱銅套)，
故取其名。

[3] 四十五支笛子中，有八支屬於「套笛」。很多笛子的形制相同，只是定
調不同。為了能夠集中討論，此次所選用的館藏主要是一些筆者認為較能
突顯問題意識的笛子。

[4] 笛子曾經有很長一段時間被認為是張騫出使西域所引入的胡人樂器。陸
春齡於〈笛子技術講座題綱〉一文論述笛子起源時仍持這觀點。隨著考古
人員於1978年在湖北隨縣曾侯乙墓中出土兩支橫吹竹笛，引證笛子起源於
中國。有關這方面的論述可參閱李根萬〈中國笛子藝術探微〉24-25頁。

的理論5。另外，宋代陳暘的《樂書》及朱載堉的《樂律全書》對中國笛子的發展也有一定的討論。然而，這些論著的內容大多是維持在音律理論階段，有關演奏、樂曲和樂器本身發展的研究論著相對較少。

　　直至20世紀50年代，一系列講述笛子演奏技法的專著及樂曲集成相繼出現。在樂器研究方面，70年代在《樂器》這一本講述樂器的雜誌中便有多篇講述笛子改革的文章。其中較為重要的有蔡敬文於1973年發表的〈新竹笛〉及應有勤的〈談笛子的改革問題〉等文章。蔡敬文更於1977年出版了《新竹笛、笛子及演奏》一書。

　　至於從民族音樂學的角度去研究笛子則有劉長江1991年的博士論文。其論文主要以演奏者、樂曲去討論笛子如何在中國共產黨的控制下，成為一種意識型態，使笛子成為一種代表中國社會主義的樂器。可惜的是，論文中涉及笛子在50年代後的改革並不多。

　　香港中文大學音樂系於1972年由祈偉奧、張世彬及唐健垣成立了中國音樂資料館。館藏包括了由音樂系各老師及研究生多年在進行田野調查時從各地搜購的樂器，以及為了課堂需要而購入的樂器，而一些較具價值的樂器也成為該館的收藏對象。除了老師刻意購買外，多年來亦有不少愛樂人士把有關中國音樂的資料及樂器捐贈予該館，如明德青年中心的一批樂器（如本書152-153頁的鐃）、阮士春的阮咸和譚寶碩的洞簫（見本書40-41頁）等6。筆者從中國音樂資料館所收藏的四十五支笛子中選擇了「套笛」、「接銅笛」及「十一孔笛」作為研究對象，主要是因為它

5 有關荀勖所提出的「管口校正」，參閱王子初（2001: 37-71）。
6 有關中國音樂資料館的資料可參考其網站：http://www.cuhk.edu.hk/mus/cma/history_tc.htm；2010年2月9日。

們相較於其他目前仍於坊間使用的笛子，更具歷史意義和討論空間，有助於重新認識笛子在文化和音樂功能的演變過程。

套笛

　　這一套笛子共由十二支不同定調的笛子組合而成[7]，裝在一個黑色的盒子中。笛身呈紅色，並且沒有明顯刻字，只是慣常地在笛子的第三指孔旁邊雕上笛子的定調。其中有多支專為應付現代中樂團所需而生產的笛子[8]，包括 Ab 調、B 調、Bb 調、C# 調、Eb 調、F# 調（見本書30-31頁）。據中國音樂資料館現任館長余少華表示，這套笛子原屬於明德青年中心，於1973年捐給中文大學音樂系。在這套藏品中，筆者發現兩點頗為有趣，或許能更具體地勾劃出此藏品的歷史脈絡。

1. 在笛子身上並沒有刻上製造人的名字

　　在過去，製笛師傅往往是屬於樂器廠的員工，笛子身上不刻上任何名字，後來則會刻上出產樂器工廠的名字。例如60年代的上海民族樂器一廠的製笛師傅由常敦明擔任，但在笛子身上並沒有刻上任何東西，到後期才刻有上海民族樂器廠這個名字。近年，隨著笛子的需求增加和更多年輕人投身製作笛子的行業，製笛師傅開始獨自發展。以杭州「銅鈴橋」的一些笛子師傅為例，他們多將自己的

[7] 整套笛子有 A 調、Ab 調、B 調、Bb 調、C 調、C# 調、D 調、E 調、Eb 調、F 調、F# 調和 G 調。

[8] 在50年代所發展出來的笛子獨奏曲多以 C 調、D 調（曲笛）、F 調、G調（梆笛）為主。時至今日，製笛師傅仍以生產這幾個調的笛子為主。

居所改為造笛工廠，並在笛子身上刻上自己的名子，使自己製作的笛子成為一個獨立品牌。

在這一套笛中，既沒有刻上樂器廠的名字，也不見造笛師傅的名字，這與60年代一般笛子的製作方式頗為相似。

2. 笛膜、蒜頭

筆者在笛盒中發現一些笛膜。事實上，這些笛膜已經極少被使用，與現在所用的笛膜材料大有不同。現在的笛膜是選用蘆葦中心的物料製成，但在笛盒中的笛膜卻是竹衣製成的（即竹子內壁的薄衣）。這些笛膜在行內很早被取代。另外，竹衣已呈乾裂，明顯已存放了一段非常長的時間。

還記得筆者的父親告訴筆者，他小時候會用蒜頭貼笛膜。但近年的吹奏者普遍認為用阿膠貼笛膜能把笛膜受溫度的影響減到最低。用蒜頭貼笛膜不但會使笛膜的穩定性降低，其氣味亦不是每個人能接受，現在已經極少人選用蒜頭了。

從上述可見，這一套笛子應該出產於60年代至70年代間，至於是何時被中大音樂系收藏，便不得而知了。不過，筆者在打開盒子的時候，見有兩支笛子（C 調和 D 調）的笛膜孔還貼有笛膜。明顯地，這些笛子曾經有人吹奏過。但從笛子其他的表面狀況來看（包括膜孔並沒有曾經被貼過笛膜的痕跡及吹孔及笛身皆極為乾淨），這些笛子並不經常被人吹奏。

事實上，這一套笛子充份反映了20年代起的中國音樂發展。受「洋為中用」的觀念影響，從上海大同樂會、北

京大學音樂傳習所到國立音樂學院，西方音樂的調性和織體均早已滲透於中國音樂之中：

> 一九一九年「五四運動」前後，中國各地（特別是沿海的主要城市）相繼成立了一批業餘的音樂社團。它們建團的目標很不一致：有些以發揚「古樂」、傳習古琴為宗旨，有些以演奏地方絲竹音樂為主，也有一些以探索一種新的「改良國樂」為目的……其中如一九二零年鄭覲文在上海創辦的「大同樂會」、譚小麟在一九三三年成立的「滬江國樂社」、一九三五年在南京成立的「中央廣播電台音樂組國樂隊」、一九四一年由原「大同樂會」成員衛仲樂等組成的「中國管絃樂隊」、福建音專在一九四四年組成的國樂隊等，都先後改編或創作了給新型國樂團演奏的樂曲。在編制上這些樂團都是以南方的絲竹樂隊為基礎，到「中央廣播電台音樂組國樂隊」建團後，加入了北方吹打樂器，形成了配器上「南北合流」的特點。一九三七年抗日戰爭期間，該團遷往成都重慶，而且進行了一系列的改革，其中包括設立專職指揮和作曲、採用譜架和扇面形（如西方管絃樂團）的座位排列、實行視譜演奏、採用改良樂器等（白得雲1996: 66-67）。

　　在這一系列的改革下，舊式笛子顯然未能應付改革後的中樂合奏的需要。為了應付樂曲調性的需求和視譜演奏，一些不常出現的笛子，如 Ab 調、C# 調的笛子相繼面世。事實上，在當時這些套笛能夠使演奏者在心理上感到「科學」、「專業」。以往笛子往往是一些民間藝人演奏。在中國共產黨建國後，專業樂團和音樂學院相繼成立，民間藝人亦搖身一變成為「專業」的樂師和老師。據筆者的訪問得知，這些盒裝的套笛使這些藝人相信笛子能

演奏任何樂曲，極為科學，而一個黑色的木盒亦使他們認為自己是專業的[9]。

時至今日，已經極少人會購買這些套笛。因為今人大多認為不同製笛師傅有不同長處，這位師傅的梆笛較靈敏，那位師傅的曲笛音色較好，故此，他們大多願意分別逐一選購。另外，從笛子演奏員的角度來看，他們均以一至兩支笛子作為於樂團使用的笛子。如，一位曲笛的演奏者經常使用的笛子多以 C 調和 D 調的曲笛為主，這兩個調的笛子已足以吹奏大部份的樂曲。當遇到要轉調的情況，演奏者還是多以改變指法而不是運用其他不常用的笛子[10]。這或許可說明為何套笛中只有 C 調和 D 調的笛子有被吹奏過的痕跡。從另一個角度看，雖然現今中國音樂作品的調性較70年代更為複雜，但現在的笛子演奏家還是較為相信一般常用的笛子。

接銅笛

與套笛一樣，接銅笛也是為了應付新式民族樂隊而有的產物，在60年代由劉管樂和王國棟發明（陸金山、靳學東　1994: 499）。接銅笛主要是把笛子一分為二，在分開的銜接處加上銅套，使笛子能自由分開和結合（見本書32-33頁）。由於笛子的音高極容易受溫度變化而改變，加上製笛師傅在製笛時的技術和調音時候的溫度影響，與及吹奏者演奏習慣不相同等因素，笛子的定調絕不可能完全一致，

9 此論點由香港中樂團吹管聲部長孫永志提供。

10 每支笛子所運用的口風也不同。笛膜的鬆緊度會隨著溫度而改變，而每支笛子的笛膜改變程度也不一樣。要在演奏中確保每支笛子的一致並不是一件容易的事情。

接銅笛使演奏者與樂隊合奏時能夠調整笛子的音準。這個
改革使笛子能夠調音，與西方長笛相似，使當時的笛子演
奏者相信這個改革是更「科學」的。在音樂系收藏的笛子
中亦以此類接銅笛為數最多，約有二十支。

　　無疑地，接銅笛的確使笛子能夠調音，但卻是弊多於
利。首先，調音的幅度是有限的。在調音的時候若把笛子
拉得太出，笛子下手的音準便會改變[11]，整支笛子的音程關
係便會產生誤差，使笛子的音更不準。另外，現在的笛子
演奏家和製笛師傅都認為銅套會破壞笛子的音色。因為加
入銅套會破壞竹子內的結構，這不單使笛子的音色有改
變，甚至會產生一些金屬聲音[12]。

　　最重要一點是，現在演奏笛子的人在購買笛子的時
候，往往會借重調音器的幫助，挑選一支與標準音較為相
近的笛子，但一些較為細微的音準問題他們則會自己動手
解決。由於演奏水平的提高，如今演奏者在演奏時會通過
改變口風和氣流速度去調節音準。故此，接銅笛在現今中
國音樂的發展中似乎已經起不了太大的作用。

十一孔笛

　　中大音樂系中國音樂資料館中還收藏了一支頗令筆者
感興趣的十一孔笛。事實上，比起現在笛子的形制，它是
一支毫不起眼的笛子。現在我們常用的笛子造工程序複

[11] 笛子的六個指孔由左右手的中間三隻手指控制，較近膜孔的三個指孔稱
為上手，另外三個稱為下手。一般笛子吹奏者會多用左手控制上手指孔，
右手控制下手指孔。

[12] 黃衛東師傅透露，若他發現一支很好的竹子，他絕對不願意把它分割成
接銅笛。接銅笛往往是製造成普及笛，給一些初學者使用。

雜，而製成品亦會經過一番裝飾而變得十分精美[13]。這支十一孔笛的外圍並沒有上漆，沒有精美的雕刻，但卻有多於平常使用的笛孔。筆者在嘗試吹奏時遇上了很大的困難。除了要運用十隻手指外，還要用左手手掌去控制一個孔。

此樂器於20世紀中期由丁燮林發明（屠式璠 2007: 13-18），主要是為了應付樂曲轉調和演奏半音而造。無疑地，它的確能夠把十二平均律的半音全演奏出來，但是以現今的笛子演奏者的角度來看，十一孔笛極不便於演奏，且局限了笛子的音色和音量。另外，現在的笛子演奏者通過訓練已能夠用六孔笛子演奏十二平均律的樂曲，故十一孔笛早已經被淘汰。

總結

從演奏方面來看，香港中文大學音樂系中國音樂資料館所收藏的笛子，在現今的笛子演奏習慣和環境下，並不是很實用。要知道樂器雖然可從不同的角度去詮釋、研究，但其最主要功能仍然是演奏。這些曾經是「科學」、「改革」、「專業」的樂器已經不再被使用，也不實用。香港中文大學音樂系並沒有正式的中樂團和中樂小組，中樂合奏往往是由學生自己組織而成。演奏笛子的同學不見得會選用資料館所收藏的笛子，他們多用一套屬於自己的笛子，一是能使演奏者在演奏上更為得心應手，二是符合衛生原則。

[13] 現在的笛子經過調音和在竹身上漆後，大多會在笛身上加上一些雕刻。普遍來說會刻上一些唐詩和四字成語，甚至會把龍身雕在笛子身上。過去這個工序全由人工包辦，但現在很多製笛工廠都配備了電腦雕刻的設備。

　　從演奏的角度來看，這些笛子的價值並不大。但從保留、見證歷史的角度來看，就大大不同了。現在的製笛師傅已經不會再製造這些不能為他們帶來生產利益的笛子，中國音樂資料館所收藏的笛子在某程度上已經成了歷史文物。收藏在館中的笛子實物讓我們認識了笛子在20世紀30年代後的改革脈絡、中國音樂發展的改變。不論中國音樂資料館在過去是基於演奏或保留的動機去收藏這批樂器，此次研究已發掘出這些樂器的功能和背後的意義，故此，收藏這些在現今所謂「過時」、「不實用」的笛子，絕不是浪費。

附錄：香港中文大學音樂系(暨中國音樂資料館)
樂器收藏總條目(不含西樂樂器)[1]

名稱	編號	類別	流傳地區	生產及捐贈資訊	參考本書頁碼
笛	1	吹	中國		
笛	2	吹	中國		28-29
笛	3	吹	中國		
笛	4	吹	中國		
笛	5	吹	中國上海		
笛	6	吹	中國廣州		
笛	7	吹	中國廣州		
笛	8	吹	中國		
笛	9	吹	中國		
笛	10	吹	中國		
笛	11	吹	中國		
笛	12	吹	中國上海		
笛	13	吹	中國汕頭		
十一孔笛	14	吹	中國		
笛	15	吹	中國上海		
套笛	20	吹	中國		
套笛	21	吹	中國		30-31
笛	319	吹	中國上海	王益亮製	
笛	320	吹	中國上海	王益亮製	32-33
笛	321	吹	中國上海	王益亮製	
笛	362	吹	中國上海	上海製	26-27
笛	363	吹	中國蘇州	蘇州民族樂器一廠製	
笛	364	吹	中國廣州	廣州民族廠製	
笛	365	吹	中國		
笛	366	吹	中國廣州	廣州嶺南樂器廠製	
笛	368	吹	中國		
簫	16	吹	中國		
簫	17	吹	中國上海		
簫	18	吹	中國廣州		
簫	19	吹	中國上海		
簫	22	吹	中國		
簫	23	吹	中國廣州	廣州嶺南製	34-35
簫	24	吹	中國廣州福建		36-37
簫	25	吹	中國福建		
簫	26	吹	中國		
簫	27	吹	中國		
簫	318	吹	中國	鄒敍生先生製	38-39
簫	346	吹	中國	香港笛簫演奏家譚寶碩製	40-41

[1] 此批收藏之完整內容請參考網絡資料庫：http://137.189.159.126/cuhk_instruments/home.php。

名稱	編號	類別	流傳地區	生產及捐贈資訊	參考本書頁碼
簫	369	吹	中國		
簫	370	吹	中國		
簫	399	吹	中國		
簫	428	吹	中國		
排簫	352	吹	中國		42-43
箎	351	吹	中國		44-45
喉管	28	吹	中國		
喉管	29	吹	中國	張世彬贈	
喉管	333	吹	中國		
喉管	335	吹	中國廣州	廣州嶺南簫管社製	
喉管	396	吹	中國		
山西「八音會」大管	475	吹	中國山西	高永製	48-49
山西「八音會」小管	476	吹	中國山西	高永製	
嗩吶	30	吹	中國北京	北京民族樂器廠製	
嗩吶	31	吹	中國潮州		
嗩吶	334	吹	中國		
哨吶	395	吹	中國		
大嗩吶	452	吹	中國		
山西「八音會」嗩吶 (一)	471	吹	中國山西	山西省雁北地區陽高縣民間工匠製	
山西「八音會」嗩吶 (二)	472	吹	中國山西	高永製	
山西「八音會」長尖 (號筒)	477	吹	中國山西	高永製	
山西「八音會」龍頭號	478	吹	中國山西	高永製	46-47
笙	35	吹	中國上海		
笙	36	吹	中國上海	上海製	58-59
笙	37	吹	中國		
笙	38	吹	中國		56-57
笙	39	吹	中國		60-61
蘆笙	40	吹	中國		54-55
葫蘆笙	359	吹	中國雲南		50-51
鍍鎬笙	444	吹	中國	趙宏亮製	
蘆笙	446	吹	中國貴州		52-53
山西「八音會」長嘴笙 (一)	473	吹	中國山西	高永製	
山西「八音會」長嘴笙 (二)	474	吹	中國山西	高永製	
塤	32	吹	中國		
塤	33	吹	中國		
塤	34	吹	中國		62-63
塤	360	吹	日本	日本製	
塤	361	吹	中國		
尺八 (Shakuhachi)	265	吹	日本		
尺八 (Shakuhachi)	266	吹	日本		
尺八 (Shakuhachi)	279	吹	日本		
篳篥	267	吹	韓國		
短簫 (Dan-so)	272	吹	韓國		
泰國笙 (Khad)	400	吹	泰國		
Klui (woodwind)	502	吹	泰國		
泰國笛	514	吹	泰國		
Flute	280	吹	印度		
Flute	281	吹	印度		
Flute	282	吹	印度		

名稱	編號	類別	流傳地區	生產及捐贈資訊	參考本書頁碼
二胡	50	拉	中國上海	上海敦煌牌	
二胡	51	拉	中國	香港蔡福記樂器廠製	
二胡	52	拉	中國		
二胡	53	拉	中國上海	上海敦煌牌	
二胡	54	拉	中國		66-67
二胡	55	拉	中國		
二胡	56	拉	中國上海	上海牡丹牌	
二胡	57	拉	中國		
二胡	58	拉	中國	香港蔡福記樂器廠製	
二胡	81	拉	中國上海	上海牡丹牌	
二胡	82	拉	中國上海	上海敦煌牌	
二胡	325	拉	中國	敦煌牌	
二胡	326	拉	中國		
二胡	328	拉	中國		
二胡	336	拉	中國		
二胡	445	拉	中國	杜泳贈	
二胡	531	拉	中國	粵劇研究計劃贈	
中胡	59	拉	中國	孔雀牌	68-69
中胡	60	拉	中國	孔雀牌	
中胡	61	拉	中國	孔雀牌	
中胡	64	拉	中國		
中胡	80	拉	中國	賽馬會音樂基金贈與崇基國樂會	
中胡	286	拉	中國上海	上海敦煌牌	
中胡	323	拉	中國蘇州	蘇州製	
低音中胡	62	拉	中國	孔雀牌	
低音大中胡	63	拉	中國	孔雀牌	
大胡	65	拉	中國		70-71
京胡	66	拉	中國		
京胡	67	拉	中國		72-73
京二胡	68	拉	中國	星海牌	
板胡	41	拉	中國		
板胡	42	拉	中國	香港蔡福記樂器廠製	
板胡	287	拉	中國北京	北京民族樂器廠饒陽分廠製	
高音板胡	481	拉	中國	劉明源監製，余少華於2002年10月贈	
中音板胡	482	拉	中國	劉明源監製，余少華於2002年10月贈	74-75
高胡	43	拉	中國蘇州	蘇州製	
高胡	44	拉	中國上海	上海民族樂器廠製，敦煌牌	
高胡	322	拉	中國蘇州	蘇州製	
高胡	324	拉	中國		
高胡	384	拉	中國		
高胡	529	拉	中國	粵劇研究計劃贈	
高胡	530	拉	中國	粵劇研究計劃贈	
椰胡	45	拉	中國		
椰胡	46	拉	中國		
椰胡	47	拉	中國	香港古腔粵曲名家李銳祖製	82-83
椰胡	48	拉	中國	香港蔡福記樂器廠製	
椰胡	49	拉	中國		

名稱	編號	類別	流傳地區	生產及捐贈資訊	參考本書頁碼
椰胡	479	拉	中國		84-85
椰胡	528	拉	中國	粵劇研究計劃贈於本系	
二絃	69	拉	中國潮州	香港蔡福記樂器廠製	88-89
二絃	70	拉	中國	香港蔡福記樂器廠製	90-91
二絃	71	拉	中國	香港蔡福記樂器廠製	
二絃	73	拉	中國		
二絃	429	拉	中國		
大廣絃	72	拉	中國		
大有胡	74	拉	中國	香港蔡福記樂器廠製	86-87
殼子絃	76	拉	中國福建、臺灣		
雷琴	75	拉	中國		76-77
艾捷克	77	拉	中國新疆		
胡西它爾	78	拉	中國新疆		
馬頭琴	79	拉	中國		80-81
馬頭琴	487	拉	中國		
四胡	327	拉	蒙古	上海牡丹牌	
四胡	488	拉	蒙古		78-79
印度 Sarangi	450	拉	印度		
Soo Sam Sai	495	拉	泰國		
Saw UU	499	拉	泰國		
Saw Duang (fiddle)	500	拉	泰國		
古琴	84	彈	中國		98-99
古琴	85	彈	中國	孔雀牌	
古琴	86	彈	中國	孔雀牌	
古琴	87	彈	中國	孔雀牌	
古琴	88	彈	中國	孔雀牌	
古琴	89	彈	中國	孔雀牌	
古琴	90	彈	中國		
古琴	91	彈	中國	香港蔡福記樂器廠製	
古琴	394	彈	中國	香港中文大學音樂系中國音樂資料管已故創館館長張世彬贈	94-95
古琴	442	彈	中國	香港蔡福記樂器廠於1990年製	
古琴	443	彈	中國	香港蔡福記樂器廠於1986年製	96-97
古琴	516	彈	中國北京	北京孫慶堂製	
箏	101	彈	中國		
箏	102	彈	中國		
箏	103	彈	中國		
箏	104	彈	中國汕頭	汕頭樂器廠製	102-103
箏	105	彈	中國	香港蔡福記樂器廠製	
箏	106	彈	中國	香港蔡福記樂器廠製	
箏	107	彈	中國	香港蔡福記樂器廠製	
箏	108	彈	中國	香港蔡福記樂器廠製	
箏	109	彈	中國		
箏	110	彈	中國		
箏	111	彈	中國		
箏	112	彈	中國		
箏	113	彈	中國		
箏	114	彈	中國		
箏	115	彈	中國		
箏	116	彈	中國		

名稱	編號	類別	流傳地區	生產及捐贈資訊	參考本書頁碼
箏	290	彈	中國	中華樂器廠製，金錢牌	
箏	291	彈	中國上海	敦煌牌	
箏	292	彈	中國	香港蔡福記樂器廠製	
箏	293	彈	中國上海	上海敦煌牌	
箏	294	彈	中國		
箏	295	彈	中國	香港蔡福記樂器廠製	
箏	296	彈	中國	香港蔡福記樂器廠製	
箏	297	彈	中國	香港蔡福記樂器廠製	100-101
箏	298	彈	中國	香港蔡福記樂器廠製	
箏	299	彈	中國	香港蔡福記樂器廠製	
箏	300	彈	中國	香港蔡福記樂器廠製	
箏	301	彈	中國	香港蔡福記樂器廠製	
箏	302	彈	中國	香港蔡福記樂器廠製	
箏	303	彈	中國		
箏	304	彈	中國廣州	廣州星海樂器廠製，金雀牌	
箏	305	彈	中國廣州	廣州星海樂器廠製，金雀牌	
箏	306	彈	中國		
古箏	331	彈	中國		
古箏	332	彈	中國潮州	賽馬會基金贈與崇基國樂會	
古箏	337	彈	中國		
古箏	356	彈	中國		
古箏	357	彈	中國	金雀牌	
古箏	358	彈	中國		
古箏	386	彈	中國		
古箏	387	彈	中國		
古箏	494	彈	中國	黃英之女士贈，香港蔡福記樂器廠於70年代製	
箏	519	彈	中國潮州	蘇州製，林介聲贈	
箏	520	彈	中國潮州	林介聲贈	
箏	521	彈	中國	林介聲贈	
箜篌	348	彈	中國	按日本奈良正倉院所藏的唐代豎箜篌殘件制式複製，1998年1月22日收入	106-107
箜篌	548	彈	中國	黃禕琦製，2007年4月1日贈	104-105
琵琶	117	彈	中國		
琵琶	118	彈	中國		
琵琶	119	彈	中國		
琵琶	120	彈	中國	香港蔡福記樂器廠製	
琵琶	121	彈	中國		
琵琶	122	彈	中國		
琵琶	307	彈	中國蘇州	蘇州製	
琵琶	308	彈	中國蘇州	蘇州製	
琵琶	309	彈	中國蘇州	蘇州製	
琵琶	310	彈	中國蘇州	蘇州製	
琵琶	311	彈	中國上海	上海鸚鵡牌	
琵琶	312	彈	中國上海	上海鸚鵡牌	
琵琶	313	彈	中國北京	北京星海牌	
琵琶	314	彈	中國		
琵琶	315	彈	中國蘇州	蘇州市民族樂器廠製	
琵琶	316	彈	中國		

名稱	編號	類別	流傳地區	生產及捐贈資訊	參考本書頁碼
琵琶	317	彈	中國		
琵琶	347	彈	日本	富金原靖與酒井壽之製，木戶敏郎監製，1998年1月22日收入	108-109
琵琶	353	彈	中國	香港阮仕春根據日本奈良正倉院所藏唐琵琶複製，1998年11月4日收入	110-111
琵琶	427	彈	中國		112-113
琵琶	438	彈	中國	香港蔡福記樂器廠製，2001年5月3日收入	114-115
琵琶	439	彈	中國	香港蔡福記樂器廠製	
琵琶	440	彈	中國	香港蔡福記樂器廠製	
琵琶	441	彈	中國	香港蔡福記樂器廠製，2001年5月3日收入	116-117
琵琶	517	彈	中國	林介聲於2005年10月27日贈	118-119
琵琶	518	彈	中國	林介聲於2005年10月27日贈	120-121
柳葉琴	92	彈	中國		
柳葉琴	93	彈	中國		
柳葉琴	94	彈	中國		122-123
柳琴	330	彈	中國上海	上海民族樂器廠製，牡丹牌	
月琴	95	彈	中國	廣州民族樂器廠製	
月琴	96	彈	中國		
月琴	97	彈	中國	上海民族樂器廠製，牡丹牌	
月琴	98	彈	中國		
月琴	99	彈	中國		
月琴	100	彈	中國		
月琴	437 a, b	彈	中國	香港蔡福記樂器廠製，2001年收入	130-131
阮	132	彈	中國		
阮	133	彈	中國		
中阮	139	彈	中國廣州	星海牌	
中阮	289	彈	中國上海	上海敦煌牌，童世雄製，張龍祥監製	
中阮	355	彈	中國		
中阮	534	彈	中國	Ms. Annette Fromel 贈	
大阮	134	彈	中國		
大阮	135	彈	中國廣州	星海牌	
大阮	329	彈	中國	敦煌牌	
大阮	425	彈	中國	鑪峰樂苑的盧軾贈	126-127
電大阮	426	彈	中國		
阮咸	349	彈	日本	日本奈良正倉院所藏唐制阮咸的複製品，中日友好基金於1998年1月22日贈	124-125
三絃	430	彈	中國		
小三絃	129	彈	中國		
小三絃	130	彈	中國		
小三絃	131	彈	中國		
大三絃	288	彈	中國	上海民族樂器廠製，牡丹牌	136-137
忽雷	123	彈	中國上海	上海民族樂器廠製，牡丹牌	138-139
秦琴	127	彈	中國潮州		
秦琴	128	彈	中國		128-129
低音秦琴	124	彈	中國廣州	廣州樂四廠製	

名稱	編號	類別	流傳地區	生產及捐贈資訊	參考本書頁碼
低音秦琴	125	彈	中國廣州	廣州樂四廠製	132-133
班祖	126	彈	中國		134-135
雙清	136	彈	中國		
揚琴	140	彈	中國廣州		
揚琴	141	彈	中國廣州	星海牌	
揚琴	142	彈	中國	牡丹牌	
揚琴	143	彈	中國	譚天詩贈	
揚琴	144	彈	中國		
揚琴	145	彈	中國		
揚琴	146	彈	中國	香港蔡福記樂器廠製	142-143
揚琴	147	彈	中國		
揚琴	148	彈	中國		
揚琴	149	彈	中國	香港蔡福記樂器廠製	
揚琴架	150	彈	中國		
揚琴架	151	彈	中國		
揚琴	283	彈	中國		
揚琴	284	彈	中國北京	北京星海牌	
揚琴	285	彈	中國		
揚琴	480	彈	中國	香港古腔粵曲名家李銳祖於2002年6月贈	140-141
熱瓦普	137	彈	中國新疆		
熱瓦普	138	彈	中國新疆		
伽耶琴	270	彈	韓國		
玄琴	271	彈	韓國		
Koto	264	彈	日本		
Koto	275	彈	日本		
Koto	276	彈	日本		
Koto	398	彈	日本		
三味線 Shamisen	277	彈	日本		
三味線 Shamisen	278	彈	日本		
Kra Jub Pee	496	彈	泰國		
Pin Pea	498	彈	泰國		
Jak hey	501	彈	泰國		
Sitar	273	彈	印度		
Carnatic Vina	447	彈	印度		
印度揚琴 Santoor dulcimer	449	彈	印度		
印度 Sarode	451	彈	印度		
仿製曾侯乙墓編鐘	354	打	中國		146-147
佛鐘	209	打	中國		
大鐃	227	打	中國	武漢高洪大鑼廠製	
鐃	228	打	中國	武漢高洪大鑼廠製	
鐃	229 a, b	打	中國	武漢高洪大鑼廠製	
鐃	230	打	中國	武漢高洪大鑼廠製	
鐃	232	打	中國	武漢高洪大鑼廠製	
鐃	233	打	中國	香島獅子會贈	152-153
大鐃	391	打	中國武漢	中國武漢製	
大鑼	236	打	中國		
大鑼	237	打	中國		
大鑼	389	打	中國武漢	中國武漢大鑼廠製	

名稱	編號	類別	流傳地區	生產及捐贈資訊	參考本書頁碼
大鑼	532	打	中國	粵劇研究計劃贈	
小鑼	533	打	中國	粵劇研究計劃贈	
三音鑼	214	打	中國		
小京鑼	238	打	中國武漢	武漢高洪大鑼廠製	
京鑼 / 月鑼 / 手鑼 / 鳩鑼 / 小鑼 / 狗叫鑼	239	打	中國武漢	武漢高洪大鑼廠製	
京鑼	248	打	中國武漢	武漢高洪大鑼廠製	
京小鑼 (高)	414	打	中國武漢	武漢製	
京小鑼 (中)	415	打	中國武漢	武漢製	
京小鑼 (低)	416	打	中國武漢	武漢製	
小京鑼	527	打	中國	粵劇研究計劃贈	
手鑼	339	打	中國		
手鑼	340	打	中國		
勾鑼	390	打	中國		
高虎音鑼	411	打	中國武漢	武漢製	
中虎音鑼	240	打	中國武漢	武漢高洪大鑼廠製	
中虎音鑼	241	打	中國	北京星海牌	
中虎音鑼	242	打	中國武漢	武漢高洪大鑼廠製	
中虎音鑼	243	打	中國武漢	武漢高洪大鑼廠製	
中虎音鑼	245	打	中國武漢	武漢高洪大鑼廠製	
中虎音鑼	247	打	中國武漢	武漢高洪大鑼廠製	
中虎音鑼	412	打	中國武漢	武漢製	
低虎音鑼	244	打	中國武漢	武漢高洪大鑼廠製	
低虎音鑼	249	打	中國武漢	武漢高洪大鑼廠製	
低虎音鑼	413	打	中國武漢	武漢製	
風鑼	231	打	中國武漢	武漢高洪大鑼廠製	
風鑼	234	打	中國武漢	武漢高洪大鑼廠製	
風鑼	235	打	中國武漢	武漢高洪大鑼廠製	
高邊鑼	253	打	中國		
高邊鑼	254	打	中國		
高邊鑼	255	打	中國		
民鑼	246	打	中國武漢	武漢高洪大鑼廠製	
芒鑼	250	打	中國潮州		
鼓附鈸鑼	380	打	中國		
蘇鑼	410	打	中國武漢	武漢製	
雲鑼鑼盤	392	打	中國		
雲鑼鑼盤	393	打	中國		
雲鑼連架	406	打	中國蘇州		
深波	251	打	中國		
深波	252	打	中國香港		
深波	256	打	中國武漢		
深波	257	打	中國		
小鈸	83	打	中國		
小鈸	385 a, b	打	中國武漢	武漢漢口高洪大鑼廠製	
小京鈸	221	打	中國武漢	武漢高洪大鑼廠製	
京鈸	222 a, b	打	中國武漢	武漢高洪大鑼廠製	
京鈸	223	打	中國	北京星海牌	
京鈸	224	打	中國		

名稱	編號	類別	流傳地區	生產及捐贈資訊	參考本書頁碼
京鈸	225	打	中國武漢	武漢高洪大鑼廠製	
京鈸	226	打	中國北京	北京民族樂器廠製	
中京鈸	418 a, b	打	中國武漢	武漢製	
草帽鈸	419 a, b	打	中國武漢	武漢產	
廣鈸	417 a, b	打	中國武漢		
手鈴	210	打	中國		
鈴	212	打	中國		
鈴	213	打	中國		
鈴	218	打	中國		
碰鈴	215	打	中國		
碰鈴	216	打	中國		
碰鈴	217	打	中國		
碰鈴	219	打	中國		
搖鈴	382	打	中國		
粵曲敲擊樂鐵架	196	打	中國		
粵曲敲擊樂鐵架	195	打	中國		
(南) 小叫	431	打	中國		
(南) 雙鐘	433	打	中國	香港蔡福記樂器廠於1986年製，2001年5月3日收入	
(南) 響盞	435	打	中國		
磬	207	打	中國	前臺灣文化大學國樂系系主任莊立本教授於1971年贈	150-151
磬	343	打	中國		
仿製曾侯乙墓編磬	483	打	中國		148-149
佛磬	211	打	中國		
鐺子	372	打	中國		
撒巴依	208	打	中國新疆		
木魚	189 a, b	打	中國		
木魚	190a	打	中國		
木魚	191 a, b	打	中國		
木魚	192	打	中國		
大木魚	193 a, b	打	中國		
木魚	194	打	中國		
木魚	197	打	中國		
木魚	198	打	中國		
木魚	199	打	中國		
木魚	200	打	中國		
手木魚	202	打	中國		
手木魚	203	打	中國		
木魚	397 a, b	打	中國		
木魚	423 a-e	打	中國		
(南) 木魚	432	打	中國		
梆子	178	打	中國		
南梆子	179	打	中國		

名稱	編號	類別	流傳地區	生產及捐贈資訊	參考本書頁碼
南梆子	180	打	中國		
南梆子	181	打	中國		
南梆子	204	打	中國		
小南梆子	206	打	中國		
南梆子	258	打	中國		
大子梆子	376	打	中國		
北梆子	485	打	中國上海	上海民族樂器一廠製	
大沙的	182	打	中國		
沙的	183	打	中國		
小沙的	184	打	中國	張世彬製	
沙的	185	打	中國		
沙的	186	打	中國		
沙的	220	打	中國		
沙的	259	打	中國		
沙的	260	打	中國		
沙的	261	打	中國		
沙的	262	打	中國		
沙的	371	打	中國		
沙的	524	打	中國	粵劇研究計劃贈	
沙的	525	打	中國	粵劇研究計劃贈	
沙的	526	打	中國	粵劇研究計劃贈	
沙鎚	201 a, b	打	中國		
沙槌	344	打	中國		
沙槌	345	打	中國		
沙鎚	381 a, b	打	中國		
沙鎚	383 a, b	打	中國		
拍板	172	打	中國蘇州	蘇州製	
拍板	173	打	中國上海	上海牡丹牌	
拍板	174	打	中國上海	上海民族樂器廠製	
拍板	175	打	中國	敦煌牌	
拍板	176	打	中國		
拍板	177	打	中國		
蓮花板	187	打	中國		
蓮花板	188	打	中國		
拍板	205	打	中國		
蓮花板	367	打	中國		170-171
拍板	424	打	中國		
(南) 四塊	434	打	中國		
(南) 拍板	436	打	中國		
更鼓	160	打	中國		
更鼓	161	打	中國		
堂鼓	155	打	中國		
堂鼓	156	打	中國		
堂鼓	421	打	中國		
小堂鼓	152	打	中國		
小堂鼓	153	打	中國		
小堂鼓	154	打	中國		

名稱	編號	類別	流傳地區	生產及捐贈資訊	參考本書頁碼
小堂鼓	157	打	中國		
小堂鼓	158	打	中國		
小堂鼓	422	打	中國		
大堂鼓	341	打	中國蘇州		
小板鼓	165	打	中國		
板鼓	169	打	中國		
板鼓	338	打	中國上海	上海鳳鳴牌	
板鼓	407	打	中國蘇州	蘇州製	166-167
板鼓	408	打	中國蘇州	蘇州製	166-167
板鼓	409	打	中國蘇州	蘇州製	166-167
雙皮鼓	163	打	中國		164-165
小鼓	170	打	中國		162-163
小鼓	374	打	中國		
坐鼓	377	打	中國西安		158-159
小點鼓	493	打	中國		
腰鼓	159	打	中國		
定音缸鼓	162	打	中國		156-157
絃鼗	164	打	中國		168-169
沙鼓	166	打	中國		154-155
花鼓	171	打	中國		
排鼓	342 a-e	打	中國蘇州		
點鼓	373	打	中國西安		
獨鼓扁鼓	375	打	中國西安		
單面鼓	378	打	中國西安		
樂戰鼓	379	打	中國西安		160-161
花盆鼓	420	打	中國		
潮州中鼓	522	打	中國潮州		
潮州蘇鼓	523	打	中國潮州		
手鼓	167	打	中國	孔雀牌	
手鼓	168	打	中國		
達卜 (dap)	484	打	中國新疆	余少華教授贈	
杖鼓	263	打	韓國		
Anklung	453	打	印尼		
Gamelan	515	打	印尼		
Thai Xylophone	268	打	泰國		
Ranat	454	打	泰國		
Pong Lang	497	打	泰國		
Thon Ramana	503	打	泰國		
Ching (cymbals)	504	打	泰國		
Krub (clappers)	505	打			
Khim (dulcimer)	506	打			
Klong yaw (drum)	507 -511	打			
Thai Anglung	512	打	泰國		
Tabla	274	打	印度		
印度鼓 Mridangam	448	打	印度		
非洲鼓	401 a-g	打	非洲		
Rattle	402	打	非洲		

名稱	編號	類別	流傳地區	生產及捐贈資訊	參考本書頁碼
Rattle	403	打	非洲		
Gankougui	404	打	非洲		
Gankougui	405	打	非洲		
kenkeni	489	打	非洲		
sangbang	490	打	非洲		
doundounba	491	打	非洲		
DJembe	536	打	非洲		
DJembe	537	打	非洲		
X-Belt (鼓帶)	538a	打			
X-Belt (鼓帶)	538b	打			
X-Belt (鼓帶)	538c	打			
Kangaba Double Bell	539	打			
Ganza Pratinela	540	打			
Malacacheta	541a	打			
Malacacheta	541b	打			
Repinique	542	打			
Tamborim	543a	打			
Tamborim	543b	打			
Tamborim	543c	打			
Tamborim	543d	打			
Surdo Mallets (棍一對)	544a	打			
Surdo Mallets (棍一對)	544b	打			
Surdo Mallets (棍一對)	544c	打			
Pandeiro	455	打	巴西		
Pandeiro	456	打	巴西		
Cuica	457	打	巴西		
Repinique	458	打	巴西		
Caixa	459	打	巴西		
Surdo	460	打	巴西		
Surdo	461	打	巴西		
Grande	462	打	巴西		
Surdo	463	打			
Tamborim de 6"	464	打			
Tamborim de 6"	465	打			
Agogo Pequeno Triplo with 1 stick	466	打			
Agogo Pequeno Duplo	467	打			
Ganza Mirim Duplo	468	打			
Reco Reco	469	打			
Reco Reco	470	打			

中英文參考資料

中文參考資料 (姓氏筆劃)

王子初，1978，《中國樂器介紹》，北京：人民音樂出版社。

_____，2001，《荀勖笛律研究》，北京：人民音樂出版社。文化部文學藝術研究所音樂舞蹈研究室

_____，2002，《中國音樂考古學》，福建：福建教育出版社。

_____，2006，《音樂考古》，北京：文物出版社。

方建軍，2006，《商周樂器文化結構與社會功能研究》，上海：上海音樂學院。

毛清芳，1998，〈揚琴歷史淵源與流變軌跡覓蹤〉，載《交響——西安音樂學院學報》3: 50-52。

中央民族學院少數民族文學藝術研究所，1986，《中國少數民族樂器誌》，北京：新世界出版社。

中國藝術研究院音樂研究所，1992，《中國樂器圖鑑》，濟南：山東教育出版社。

丘鶴儔，1916，《絃歌必讀》，香港：亞洲石印局。

_____，1919，《琴學新編》，第一輯，香港：亞洲石印局。

_____，1923，《琴學新編》，第二輯，香港：亞洲石印局。

_____，1934，《國樂新聲》，香港：永光石印局。

白得雲，1998，〈民族管絃樂〉，載《「音樂教室」系列二：「華夏樂韻」手冊》: 66-74。香港：香港電台第四台、教育署輔導視學處音樂組及香港教育學院藝術系。

李宗良，1987，《中國樂器圖誌》，北京：輕工業出版社。

李純一，1996，《中國上古出土樂器綜論》，北京：文物出版社。

何麗麗，2009，〈多元文化視角的樂器文化因素〉，載《人民音樂》4: 80-83。

余少華，2005a，《樂猶如此》，香港：國際演藝評論家協會（香港分會）。

_____，2005b，〈粵樂琴緣〉，載《信報》，10月25日。

吳釗，1999，《追尋逝去的音樂足跡：圖說中國音樂史》，北京：東方出版社。

居其宏，2002，《新中國音樂史 (1949-2000)》，長沙：湖南美術出版社。

林克仁、常敦明，1992，《中國簫笛》，南京：南京大學出版社。

林淳鈞，1993，《潮劇聞見錄》，中山：中山大學出版社。

林韻、黃家齊、陳哲琛，1979，〈著名廣東音樂家——丘鶴儔〉，載《民族民間音樂研究》4: 43-44。

馬銘心，1994，〈竹笛改革問題之我見〉，載《樂府新聲》3: 49-51。

香港博物館編，1995，《市影匠心——香港傳統行業及工藝》，香港：市政局編印。

俞遜發，1991，《中國竹笛》，臺北：丹青圖畫有限公司。

袁靜芳，1984，〈呂文成對廣東音樂的革新與貢獻〉，載《中國音樂》1: 15-16。

＿＿＿，1987，《民族器樂》，北京：人民音樂出版社。

＿＿＿，1999，《樂種學》，北京：華樂出版社。

徐平心，1992a，〈中外揚琴的發展與比較 (上)〉，載《樂器》1: 7-10。

＿＿＿，1992b，〈中外揚琴的發展與比較 (下)〉，載《樂器》4: 8-11。

徐英輝，1998，〈傳統器樂合奏〉，載《「音樂教室」系列二：「華夏樂韻」手冊》: 41-58。香港：香港電台第四台、教育署輔導視學處音樂組及香港教育學院藝術系。

高敏，2004，〈人類學視野中的廣西少數民族樂器研究〉，載《中國音樂》3: 65-70。

莊元，2005，〈當代中國音樂聲學研究述要〉，載《中國音樂學》2: 113-121。

耿濤，2003a，〈中國竹笛藝術的歷史與發展概述 (上)〉，載《樂器》7: 10-11, 31。

＿＿＿，2003b，〈中國竹笛藝術的歷史與發展概述 (下)〉，載《樂器》8: 15-17。

連裕斌，1995，《潮劇志》，汕頭：汕頭大學出版社。

陳天國，1992，〈近十年來潮州音樂研究概況〉，載《中國音樂年鑒1992》，濟南：山東教育出版社。

陳明遠，2005，《文化人的經濟生活》，上海：文匯出版社。

陳婷婷，2007，〈挑戰與轉機：樂器學研究的再思考——記上海音樂學院「樂器學研究國際學術研討會」〉，載《人民音樂》4: 74-75。

陳韓星，1995，《潮劇研究》，汕頭：汕頭大學出版社。

陸金山、靳學東，1994，〈不朽的笛音——記著名笛子演奏家劉管樂〉，載《中國竹笛名曲薈萃》: 409-501。上海：上海音樂出版社。

陸春齡，1959，〈笛子技術講座題綱〉，載全國民族樂器試點組編印《笛簫製作技術參考資料》2: 1-26。

唐健垣，1971，《琴府》，臺北：聯貫出版社。

張世彬，1970，〈唐宋俗樂調之理論與實用〉，載饒宗頤教授南遊贈別論文集編輯委員會編《饒宗頤教授南遊贈別論文集》，香港：出版者不詳。

＿＿＿，1974-5，《中國音樂史論述稿》，香港：友聯出版社。

＿＿＿，1977，《唐樂新編》，香港：音樂文學出版社。

＿＿＿，1979，《幽蘭譜》研究和廣陵散譜打譜。

＿＿＿，1981，《沈遠北西廂絃索譜》簡譜。香港：中文大學出版社。

張金石，2009，〈樂器上的圖像和圖像中的樂器〉，載《中國音樂學》3: 101-103。

張樂水、戴安琳，1985，《中國音樂辭典》，臺北：常春樹書坊出版。

屠式璠，2007，〈由「丁爕林11孔笛」引發的思考——《與愛笛生的對話》系列之三〉，載《中國竹笛》12: 13-18。

黃泉峰主編，2009，《中國音樂導賞》，香港：商務印書館。

黃夏柏，1998，《積極人生》，載《明報》，12月12日。

黃婉，2006，〈探索樂器學研究新方法、反思並重構樂器之存在——「樂器學研究的挑戰與轉機」樂器學國際研討會及專題講座述評〉，載上海音樂學院學報《音樂藝術》4: 108-115。

黃錦培編，1994，〈廣東音樂的傳播者——廣東音樂教師丘鶴儔〉，載《中國近現代音樂家傳》(一): 70-77，瀋陽：春風文藝出版社。

湯亞汀，2000，〈西方民族音樂學之樂器學〉，載上海音樂學院學報《音樂研究》1: 51-56。

楊蔭瀏，1959，〈寫給吹奏簫笛的同志門〉，載全國民族樂器試點組編印《笛簫製作技術參考資料》3: 7-17。

蔡敬文，1973，〈新竹笛〉，載《樂器》3: 6-9。

＿＿＿，1977，《新竹笛、笛子及演奏》，江蘇：江蘇人民出版社。

蔡燦煌，2006，〈音樂物質文化研究(樂器學)的新途徑——樂器的傳記性案例及樂器博物館案例〉，上海音樂學院學報《音樂藝術》1: 115-124。

鄭珉中編，2006，《故宮古琴》，北京：紫禁城出版社。

鄭德淵，1984，《中國樂器學》，臺北：生韻出版社。

＿＿＿，1993，《樂器分類體系之探討》，臺北：全音樂譜出版。

趙松庭，1985，《笛藝春秋》，浙江：浙江人民出版社。

趙渢，1991，《中國樂器》，北京：現代出版社。

劉正國，1994，〈中國竹笛多聲演奏開發〉，載《星海音樂學院學報》3, 4: 59-62。

劉東升，1992，《中國樂器圖鑒》，濟南：山東教育出版社。

劉東升、胡傳藩、胡彥久，1987，《中國樂器圖誌》，北京：中國輕工業出版社。

劉桂騰，1999，《滿族薩滿樂器研究》，瀋陽：遼寧民族出版社。

劉莎，2002a，〈樂器學的研究對象及研究課題〉，載武漢音樂學院學報《黃鐘》4: 86-91。

＿＿＿，2002b，〈樂器學研究的相關學科〉，載《天津音樂學院學報》3: 59-64。

_____，2004a，〈《詩經》中樂器總量及類別探討——關於其樂器學諸問題的闡釋之一〉，載武漢音樂學院學報《黃鐘》1: 65-70。

_____，2004b，〈《詩經》中樂器的定名及形制考辨——關於其樂器學諸問題的闡釋之二〉，載四川音樂學院學報《音樂探索》3: 45-48。

樂聲，2002，《中華樂器大典》，北京：民族出版社。

_____，2005，《中國樂器博物館》，北京：時事出版社。

黎田、黃家齊，2003，《粵樂》，廣州：人民出版社。

盧思泓，2005，〈民族管弦樂團中、低音笙研究：從蘆笙及芒筒的演變看少數民族在漢族社會中所扮演的角色〉，香港中文大學音樂系碩士論文。

應有勤，1972，〈談笛子的改革問題〉，載《樂器》3: 11-14。

_____，1996，〈從中國古代「嘯」看樂器學〉，載《樂器》3: 1-3。

應有勤譯，1994，〈日本《音樂大事典》詞條——「樂器學」(一)〉，杉田佳千，山口修，載《樂器》4: 11-13。

_____，1995a，〈日本《音樂大事典》詞條——「樂器學」(二)〉，杉田佳千，山口修，載《樂器》1: 4-5。

_____，1995b，〈日本《音樂大事典》詞條——「樂器學」(三)〉，杉田佳千，山口修，載《樂器》2: 6-9。

戴亞，2003，〈竹笛與西洋管絃樂隊合作的實踐和思考〉，載《人民音樂》4: 19-23。

譚寶碩，2001，〈人間煙火〉，載《香港經濟日報》，7月19日。

英文參考資料

Appadurai, Arjun, ed. 1986. *The Social Life of Things: Commodities in Cultural Perspective.* Cambridge: Cambridge University Press.

Berliner, Paul F. 1978. *The Soul of Mbira: Music and Traditions of the Shona People of Zimbabwe.* Chicago: University of Chicago Press.

Blacking, John. 1973. *How Musical Is Man?* Seattle: University of Washington Press.

_____. 1992. "The Biology of Music-Making." In Helen Myers, ed., *Ethnomusicology: An Introduction*, pp. 301-314. London: Macmillan.

_____. 1995. *Music, Culture, and Experience: Selected Papers of John Blacking.* Chicago: University of Chicago Press.

Brook, Timothy. 2007. *Vermeer's Hat: The Seventeenth Century and the Dawn of the Global World*. New York & London: Bloomsbury Press.

Buckley, Ann, ed. 1998. *Hearing the Past: Essays in Historical Ethnomusicology and the Archaeology of Sound*. Liège: Études et Recherches Archéologiques de L'Université de. Liège.

Dawe, Kevin. 2001. "People, Objects, Meaning: Recent Work on the Study and Collection of Musical Instruments." *The Galpin Society Journal* 54: 213-232.

DeVale, Sue Carole. 1990. "Organizing Organology." *Selected Reports in Ethnomusicology VIII* [*Issues in Organology*]: 1-34.

DeWoskin, Kenneth J. 1998. "Symbol and Sound: Reading Early Chinese Instruments." In Ann Buckley, ed., *Hearing the Past: Essays in Historical Ethnomusicology and the Archaeology of Sounds*, pp. 103-122. Liège: Etdes et Recherches Archeologiques de l'Université de Liège.

Diamond, Beverley, M. Sam Cronk and Franziska von Rosen. 1994. *Visions of Sound: Musical Instruments of First Nation Communities in Northeastern America*. Chicago: University of Chicago Press.

Doubleday, Veronica. 1999. "The Frame Drum in the Middle East: Women, Musical Instruments and Power." *Ethnomusicology* 43(1): 101-134.

Dournon, Geneviève. 1992. "Organology." In Helen Myers, ed., *Ethnomusicology: An Introduction*, pp. 245-300. London: Macmillan.

_____. 2000. *Handbook for the Collection of Traditional Music and Musical Instruments*. Paris: UNESCO.

Dujunco, Mercedes Maria. 1994. "Tugging at the Native's Heartstrings: Nostalgia and the Post- Mao 'Revival' of the Xian Shi Yue String Ensemble Music of Chaozhou, South China." Ph.D. dissertation, University of Washington.

Falkenhausen, Lothar von. 1993. *Suspended Music: Chime-Bells in the Culture of Bronze Age China*. Berkeley and Los Angeles: University of California Press.

Gosden, Chris and Frances Larson. 2007. *Knowing Things: Exploring the Collections at the Pitt Rivers Museum 1884-1945.* Oxford: Oxford University Press.

Harrison, Frank, ed. 1973. *Time, Place and Music: An Anthology of Ethnomusicology Observation c.1550 to c.1880.* Amsterdam: Frits Knuf.

Hood, Ki Mantle. 1971. *The Ethnomusicologist.* New York: McGraw-Hill Book Company.

Hornbostel, Erich von and Curt Sachs. 1992 [1914]. "Classification of Musical Instruments." In Helen Myers, ed., *Ethnomusicology: An Introduction,* pp. 444-461. London: Macmillan.

Hoskins, Janet. 1998. *Biographical Objects: How Things Tell the Stories of People's Lives.* New York and London: Routledge.

Johnson, Henry. 2004. "Introduction." In Henry Johnson and Wang Ying-fen, eds., *Special Issue on "Musical Instruments, Material Culture, and Meaning: Toward an Ethno-Organology," Journal of Chinese Ritual, Theatre and Folklore)* 144: 7-38.

_____. 2004. "The *Koto* and a Culture of Difference: Musical Instruments and Performance Identity in Japan." In Henry Johnson and Wang Ying-fen, eds., *Special Issue on "Musical Instruments, Material Culture, and Meaning: Toward an Ethno-Organology," Journal of Chinese Ritual, Theatre and Folklore* 144: 225-262.

Jones, Stephen. 2003. "Reading between the Lines: Reflections on the Massive Anthology of Folk Music of the Chinese Peoples." *Ethnomusicology* 47 (3): 287-337.

Kartomi, Margaret. 1990. *On Concepts and Classifications of Musical Instruments.* Chicago: The University of Chicago Press.

_____. 2001. "The Classification of Musical Instruments: Changing Trends in Research from the Late Nineteenth Century, with Special Reference to the 1990s." *Ethnomusicology* 45 (2): 283-314.

Kettlewell, David. 2001. "Dulcimer." In Stanley Sadie, ed., *The New Grove Dictionary of Music and Musicians* 7: 678-685. London: Macmillan Publishers.

Kuttner, F. A. 1989. *The Archaeology of Music in Ancient China.* New York: Paragon House.

Lau, Cheungkong Frederick. 1991. "Music and Musicians of the Traditional Chinese *Dizi* in the People's Republic of China." D.M.A. dissertation, The University of Illinois at Champaign-Urbana.

Magowan, Fiona. 2005. "Playing with Meaning: Perspectives on Culture, Commodification and Contestation around the *Didjeridu.*" *Yearbook for Traditional Music* 37: 80-102.

Megaw, Vincent, ed. 1981. *Archaeology and Musical Instruments. World Archaeology* 12 (3).

Merriam, Alan P. 1964. *The Anthropology of Music.* Evanston: Northwestern University Press.

Nettl, Bruno. 1964. *Theory and Method in Ethnomusicology.* New York: The Free Press of Glencoe.

_____. 1983. *The Study of Ethnomusicology: Twenty-nine Issues and Concepts.* Urbana: Illinois University Press.

Olsen, Dale. 1990. "The Ethnomusicology of Archaeology: A Model for the Musical/ Cultural Study of Ancient Material Culture." In *Selected Reports in Ethnomusicology VII: Issues in Organology*, pp.175-197. Los Angeles: University of California.

Racy, Ali Jihad. 1994. "A Dialectical Perspective on Musical Instruments: The East Mediterranean Mijwiz." *Ethnomusicology* 38 (1): 37-57.

Rice, Timothy. 1987. "Towards the Remodelling of Ethnomusicology." *Ethnomusicology* 31 (3): 469-488.

Thomas, Nicholas. 1991. *Entangled Object: Exchange, Material Culture and Colonialism in the Pacific.* Cambridge: Harvard University.

Tsai, Tsan-huang. 2004. "The Entangled Relationship between Life Stories and Musical Instruments: A Case-Study of the *Qin.*" In Henry Johnson and Wang Ying-fen, eds., *Special Issue on "Musical Instruments, Material Culture, and Meaning: Toward an Ethno-Organology," Journal of Chinese Ritual, Theatre and Folklore* 144: 163-194.

_____. 2007. "Interpreting Histories, Debating Traditions: The Seven-Stringed Zither Qin in Modern Chinese Societies." Ph.D. dissertation, University of Oxford.

_____. 2008. "'Sacred in Profane' or 'Profane in Sacred'? Ritualisation of Music and Musicalisation of Ritual in Han Chinese Buddhist Practice – The Case of *Faqi* or Sacred Instruments." In *Collected Essays for Yongsanjae Conference*, pp. 310-342.

_____. 2009. "'Tradition,' Internal Debates, and Future Directions: The Concept of Tradition and Its Relation to Time in the Practices of the Chinese Seven-Stringed Zither (*Qin*)." *Journal of Chinese Ritual, Theatre and Folklore* 162: 97-124.

Wade, Bonnie C. 1998. *Imaging Sound: An Ethnomusicological Study of Music, Art, and Culture in Mughal India*. Chicago: The University of Chicago Press.

Wong, Deborah. 2000. "Taiko and the Asian/American Body: Drums, Rising Sun, and the Question of Gender." *The World of Music* 42 (3): 67-78.

Yung, Bell. 2008. *The Last of China's Literati: The Music, Poetry, and Life of Tsar Teh-yun*. Hong Kong: Hong Hong University Press.